香港話劇團杜國威劇本選集

我和秋天有個約會

作者簡介

杜國威先生 BBS

著名創作人，舞台及電影作品接近 90 部，曾為香港話劇團創作多個經典劇目，包括：《人間有情》、《我和春天有個約會》、《南海十三郎》、大型音樂劇《城寨風情》、《長髮幽靈》、《我愛阿愛》及《我和秋天有個約會》等 19 部膾炙人口作品。

杜氏獲獎無數，成績斐然，包括：香港藝術家年獎劇作家獎 (1989)、香港電影編劇家協會劇本推介獎 (1994)、香港戲劇協會風雲人物獎 (1995)、路易卡地亞卓越成就獎 (1997)、香港特別行政區政府銅紫荊星章 (1999)、香港大學名譽院士 (2005)、香港舞台劇獎傑出填詞獎 (2009)；三屆香港舞台劇獎最佳編劇獎，兩屆香港電影金像獎最佳編劇獎，台灣金馬獎最佳改編劇本獎等。

除了編劇，杜氏亦醉心畫作，少年時期已經跟隨嶺南派名師習畫，六十年代加入香港中國美術會成為永久會員，近年重拾作畫興趣，先後創作百多幅水墨作品，風格自成一派，更在 2019 年 8 月舉行首個個人畫展，當中不少作品獲參觀者收購珍藏。2019 年，獲邀出任香港中國美術會名譽顧問。

角色表

Danny　樂壇當紅唱作歌手,鳳萍之子。三歲成了孤兒,天性憂鬱,傲岸不群,對愛情執著,以為愛人別戀,不甘忿,充滿怨恨,後才知道自己是最幸福的人。

Bobby　金露露之子,善良隨性,未遇過大挫折,仍未找到人生目標,祇追求浪漫感情,與 Danny 情如兄弟,面對 Danny 更感一事無成。

葉琳　從加拿大回港少女,曾經是失明人士,為了摯好亡友圖接近 Danny,卻漸發覺也愛上他,陷於痛苦。

Toby　Tomboy 型女生,Danny 的助手,後轉扮小可愛,組織 Wonder 花樂隊,希望一舉成名。

Tommy　潮爆男生,夢想名成利就,懂得看風使舵,聰明小伙子。

Rick　與 Tommy 共同進退,較純良,也想早日上位,自願跟隨 Toby。

Marco　Danny 的經紀人,精明能幹,事事出主意。

Uncle Lee　晶晶的養父,已移居加拿大,有教養的學者,慈祥和藹。

前傳人物（《我和春天有個約會》）

姚小蝶　七十年代著名的抒情歌后,為人重情,中年後得與沈家豪有情人終成眷屬,恩愛非常,是 Danny 和 Bobby 的乾媽。

甘露露　姚小蝶的金蘭姊妹,性格開朗、重情義,是 Bobby 的母親,與丈夫大雞陸定居澳洲。

蓮西　已歿。七十年代性格豪邁的女歌星,擅唱歐西流行曲。在劇中出現在小蝶的夢中。

鳳萍　已歿。七十年代女歌星,用情很深,與丈夫 Donny 在越南客死異鄉,遺下兒子 Danny。在劇中出現在小蝶的夢中和 Danny 的想像中。

沈家豪　有理想的樂師,溫文瀟灑。中年後與姚小蝶有情人終成眷屬,一手把 Danny 從越南救回香港。

大雞陸　富商,甘露露的丈夫,Bobby 的父親。

白浪　六、七十年代的當紅男歌星,飽歷滄桑,仍保持老一輩的明星風範。

其他人物（可兼演）

水姐 —— 資深娛樂記者

娛樂記者甲 —— 年輕女記者

娛樂記者乙 —— 年輕女記者

攝記（男）

蝴蝶吧職員（男）

律師行代表 Michelle（女）

強強（男）—— 服裝助手

小琴（女）—— 服裝助手

四姐 —— 小蝶女傭

蝴蝶吧燈光音響技師

Steven —— Wonder 花舞蹈導師

翩翩 —— 四十多歲的婦人，〈鑽石〉一曲伴舞

飛飛 —— 四十多歲的婦人，〈鑽石〉一曲伴舞

協助演出

蝴蝶吧樂隊

失明青年三或四人（可連社工一名）

蝴蝶吧來賓 —— 可多可少

註：最後一幕的來賓是觀眾

第一幕
序曲

觀眾進場時，呈現一個空空的台。

天幕盡處祇打出幽幽的藍燈，很靜、很虛的感覺。

然後，序曲開始了。

輕輕的琴韻，是〈我和秋天有個約會〉的引子。

燈暗至全黑。

琴聲依舊迴蕩、迴蕩，漸大。

再出現幾束藍色射燈投影。

台上遠處站著 Danny，一個孤獨的靈魂，凝望著面前這個藍色的、孤寂的空虛境界。

琴聲抑揚穿梭在舞台每一個角落。

Danny 穿上一襲藍色的衣服。

藍色是他成長的象徵，對觀眾來說是《我和春天有個約會》的延續。他是鳳萍的兒子，令人記起鳳萍穿著藍色的旗袍，長長的秀髮，我見猶憐地站立歌台的樣子。

良久。

暗湧的人聲，由小到大，再增大，沸騰的歌迷在鼓掌，在呼叫，喧鬧聲充塞著整個舞台。

琴聲已被掩蓋。

緊接。

藍色柱光突收，全黑。

緊接的是絢爛閃爆的強光。

「嘭」的響起音樂，鼓聲。

樂隊瘋狂地彈奏。

突快的轉變，閃變的舞台效果把 Danny 變走了，消失了。

勁響音樂和喧聲帶出第一場。

第一幕
第一場 A

台側一個燈區，是演唱會的後台。

隱約看見遠遠射燈不停閃動搖晃，是演唱會的現場氣氛。

那邊舞蹈員隱約舞動著，間場演出中。

服裝助手小琴已拿著衣服，負責補妝和髮型的強強，擺出一副分秒必爭的樣子。

Danny 的助手 Toby 指揮一切，她戴著耳機，tomboy 形象，一看便知是不好惹的女生。

Danny 的經紀人 Marco 站在旁邊，神態自若。

還有十分緊張，呼吸急速的葉琳 —— 柔弱的小可愛，一臉失措，惶惶。

Danny 第一時間跑進來了，自己脫掉腳上的鞋，額角冒汗。

Toby　　　（馬上叫眾人）快點！祇有一分鐘！

強強、小琴與 Toby 光速把 Danny 身上衣服脫掉，替 Danny 抹汗，擦背。

Danny 攤平兩手，任他們脫，任他們抹，他已被脫到剩下緊身內褲，露出性感的胴體，依舊冷漠。

葉琳看著 Danny 的裸體，心也跳出來。

Toby　　　（對葉琳）喂！看甚麼呀還不快幫忙！（瞪她一眼）
葉琳　　　（臉也紅透）Sorry！

葉琳把脫下來的衣服撿起，移到旁邊。

眾人迅速地替 Danny 穿起另一套漂亮貼身的衣服、戴換飾物。

Toby　　　（叫葉琳）來！按住這裡按緊！掃平它！掃啊！掃下去呀！！

Toby 叫葉琳掃平 Danny 的胸肌與背部，令衣服緊貼。
葉琳手顫腳顫，索性閉上眼睛，用手觸碰 Danny 的身體，大膽掃摸。
小琴與強強急急地為 Danny 補妝，搞好髮型。
整個過程，Marco 不停在 Danny 旁邊報告外面實況。
整個過程，Danny 始終像耶穌釘十字架般擺平雙手，動也不動沒作
任何反應，目光幽幽，任眾人「撫弄觸摸」。

Marco　　（開心地）到齊了！Yeah！齊了！想請來的那幾位都
　　　　　來齊了，真的很給面子！Yeah！（舉起勝利拳頭）。
Toby　　　（瞪 Marco）讓一讓！
Marco　　前面三行坐著唱片公司老闆，幾家電視台、電台高層，
　　　　　到時候我讓他們打 spotlight 你知道怎樣做了？！
　　　　　Danny！？

Danny 沒有反應。

Toby　　　（同一時間應答著耳機）還有二十秒！？OK，OK。
　　　　　（對眾人）Ready？！

突然發覺台側有人欲擁過來。

Toby　　　是誰？他們是誰？！怎樣進來的？！快點趕他們出去！快！

Toby 示意葉琳前往阻擋。

葉琳　　　（顫顫慄慄對著那邊，柔弱地）Sorry 呀！Excuse me！
　　　　　你們不可以在 ——

氣得 Toby 七竅生煙。

Toby　　　唉呀！（大喝一聲）都給我出去！Out！Out！粉絲？
　　　　　粉絲還搗亂？保安！？保安都死光了？！—— 説！

耳機再傳話音。

Toby　　　收到收到！（對眾人、對 Danny）十、九、八、七、六……

Danny 已深吸一氣，面對那邊台前。
Danny 整理耳機，示意咪已開了。
那邊已轉了音樂，轉了燈光，舞蹈員走了。

Toby　　　（輕聲）五、四、（用手勢顯示三、二、一）Go！

音樂引子出。
三人輕輕推了 Danny 出場。
那邊掌聲、叫聲響起。
Toby 鬆一口氣，轉而以責怒眼光瞪著葉琳，像説她不合格做助手。
葉琳向 Toby 打了一下 sorry 手勢。
這邊黑燈。
此「落」彼「起」。

第一幕

第一場 B

燈光在演變，射光交替投射。

Danny 站在台前，這個有懾人眼神、臉蛋蒼白得令人心碎的歌手，開始唱出他一首新歌〈蟬〉。

他一開腔，全場靜下，陶醉在他澎湃的感情、磁性的歌聲中。

Danny　　（唱）記憶　藏毒咒　留藉口　原地走
　　　　　　　　妄想　能自救　求藥方　忘煩憂
　　　　　　　　結他　沉淪時仍如迷仍如痴的奏著
　　　　　　　　靈魂離軀殼　尋覓那　消失故鄉

　　　　　　　　昨天　誰在執意說要看浪
　　　　　　　　聆聽天色向晚鳥獸　正合唱
　　　　　　　　長堤留詩的對象　一想再想
　　　　　　　　不可以淡忘　請准我癲狂
　　　　　　　　心不甘被葬　漆黑中探索曙光
　　　　　　　　想跟你翱翔　秋風裡倘佯
　　　　　　　　雲在遠　明月光
　　　　　　　　蟬聲響

音樂過序，粉絲們又尖叫。

粉絲　　　（叫）Danny！Danny I love you…Danny…

Danny 似笑非笑面對興奮的歌迷。

Danny　　（深吸一氣）Thank you！謝謝大家，我會繼續努力，用我的作品打動大家。（掌聲反應）謝謝！在這裡，我呼籲新一代的歌手和唱片公司製作人，不要再做鴕鳥了，面對世界樂壇新趨勢吧！我希望大家能多放點創意和風格在歌曲裡面，而不是用商業計算，用包裝，去決定香港樂壇的將來！謝謝！！

此語一出，驚嚇四座，已微傳哄聲，當然，粉絲一樣尖聲叫好。

Danny　　（唱）記憶　藏毒咒　留藉口　原地走
　　　　　　妄想　能自救　求藥方　忘煩憂
　　　　　　結他　沉淪時仍如迷仍如痴的奏著
　　　　　　靈魂離軀殼　尋覓那　消失故鄉

　　　　　　昨天　誰在執意說要看浪
　　　　　　聆聽天色向晚鳥獸正合唱
　　　　　　長堤留詩的對象　一想再想
　　　　　　不可以淡忘　請准我癲狂
　　　　　　心不甘被葬　漆黑中探索曙光
　　　　　　想跟你翱翔　秋風裡倘佯
　　　　　　雲在遠　明月光
　　　　　　蟬聲響

音樂轉低由澎湃至微弱。
全台燈黑。

第一幕
第一場 C

回到剛才 Danny 換裝的後台，多放了兩張椅子和一個掛滿閃耀服裝的衣架。

強強與小琴替 Danny 脫衣和卸妝，兩人先噤若寒蟬，看著 Danny 的表情。

然後，強強忍不住。

強強　　（對 Danny 豎起大拇指）Danny！好樣的！我就知道你行！I love you！對！要嗎不罵，要罵就往死裡罵！

小琴制止強強，叫他收聲，但也不禁「咭」聲笑出來。

Danny 一口一口地喝著礦泉水，神態仍是那麼幽幽自若，沒甚麼反應。

小琴　　我想 Marco 一定嚇得尿出來！

就見 Marco 氣沖沖走進來，七竅生煙。

強強走前看 Marco 褲襠部位。

強強　　（回應小琴）沒尿出來，有沒有出屎就不知道！

Marco 直走到 Danny 面前。

Marco　恭喜你了大歌星，congratulations！明天所有報紙一定頭條，八卦周刊起碼十版報導。

Danny	（淡淡）這就對了！你想要的不就是這樣嗎？
Marco	我想他們報導電視台和唱片公司爭著求你跳槽，不是出負面新聞說 Danny 公開批評本土歌手缺乏創意呀！你知不知道前三行那些人，一個一個的臉都黑到不像人，氣爆了啊！椅子全都塌了！
Danny	我祇是說出我的感受！都是真話！我說真話——
Marco	真話留著回家講，沒人的時候講，對著你媽講，對著——
Danny	——！

Danny 臉色一沉，望著 Marco。
Marco 自知失言，也怔一怔，怒氣壓抑著了。

| Marco | Sorry（深深吸氣）Sorry 我無意的，我就是擔心你被人孤立、抹黑！由紅變黑，那時你天天都可以說真話了！Nobody cares！ |

Marco 氣憤。
Toby 急奔進來。

| Toby | （對 Marco）好多記者呀，撐不住了，幫忙擋一擋吧！走吧！ |

Marco 不再爭論，急急與 Toby 出去應付傳媒了。
強強與小琴也連忙把衣架與衣服雜物推了出去。
剩下 Danny 一人，凝視手上那支礦泉水，單眼看礦泉水在透明水樽內搖動。
羞怯怯的葉琳從角落中出現，看著 Danny，大著膽子走前。

| 葉琳 | （對 Danny）你——你說得好精彩呀！ |
| Danny | （才發覺背後有人）——！ |

但並不回頭看她。

葉琳　　　（大著膽子）你說得太對了！所有歌迷都贊成你的看法！
　　　　　沒錯，我們現在最需要的是要有自己的歌，最需要
　　　　　有創意，有真材實料，有理想，有抱負的歌手，你條件好，
　　　　　你是天才！你可以！

葉琳一口氣說完，心仍跳著，暗暗驚訝自己可以那麼流利。
Danny 這才望向她，打量一下她。

Danny　　你是誰？！
葉琳　　　──！？

Danny 好像從未見過葉琳似的。

葉琳　　　我是來給 Toby 幫忙的，我已經來了幾天了！
Danny　　（恍然）哦──是嗎？！
葉琳　　　我──我也是你的忠實歌迷，我跟 Toby 學做事，
　　　　　我希望能真的幫上忙我──
Danny　　那你很幸運嘛，能來我身邊做事！助手的「助手」！
葉琳　　　我有甚麼做得不好的你儘管說，我會改的我──
Danny　　（截住她）做助手的助手最最最要緊的是甚麼？！
葉琳　　　──？！
Danny　　助手的助手就要像助手那樣，替我守秘密！嘴巴要緊！
葉琳　　　──？！
Danny　　你話太多了！要改！
葉琳　　　──！？
Danny　　出去幫忙擋住那些記者吧！

Danny 說完，又漫不經意走開了。
剩下葉琳，尷尬地呆站當場。

葉琳　　　（喃喃，委婉地）為甚麼不問一下我叫甚麼名字！？

燈暗。
音樂起。
響起 Cha Cha 的強勁拍子。
是組合草蜢名曲〈失戀〉的泰國原曲〈冤家〉(คู่กัด)。

第一幕
第二場

前面演區已出現「巨蛋」三人組合，他們是 Bobby（金露露的兒子）、Tommy 和 Rick。

後面的佈景在暗燈中轉移，推出一個音樂台，有一隊小型樂隊現場伴奏。

兩旁放幾張小桌子，酒吧在遠處，還有一兩桌客人。

歌台上吊了走動霓虹，四隻閃閃蝴蝶和 Butterfly Bar 的招牌。

Toby 悶坐在前面的小桌子旁，抽著一支煙，自斟自飲黑啤酒，驟看十足一個小男生。

「巨蛋」三人在 Toby 面前歌舞搖晃。

佈景在音樂序中移動，固定了。

巨蛋唱〈冤家〉。

Toby 喝一口啤酒，泡沫沾唇，皺起眉看著三人，覺得他們唱跳都很差。

音樂過序中。

Tommy 邊跳邊走近 Toby 身邊，逗 Toby。

Tommy	（扮挑逗 Toby）Sawadicup（泰語）!「汶晶晶汶爽爽 cup，泡仔沒、沒泡仔!?」
Toby	（瞪他）滾開！泡仔也不泡你，一坨屎，跳得像螃蟹一樣！
Tommy	（掃興）切!!

Tommy 轉身跳了去，Bobby 即跳上前。

Bobby	（邊跳）他又發甚麼瘋呀，這麼囂張的話也說得出口？！那不是全場震撼？！Marco呢？！Marco呢？
Toby	在外面！還在不停打電話想辦法補救！哎這個Danny我真受不了他，愈來愈難侍候，我也想做大歌星等他侍候一下我！我不想服侍人了！我也要紅！
Bobby	（咭聲笑出）咭 —— ！
Tony	甚麼意思啊？甚麼意思啊你！
Bobby	多灌幾瓶擔保你紅呀，臉紅啊！
Toby	兩兄弟都這麼囂張！

Rick 跳過來提醒 Bobby。

Rick	Bobby！

Bobby 轉身。
Toby 立即站起，欲代替 Bobby 位置。

Toby	我上！
Bobby	行不行啊你！
Toby	這有甚麼難的！
Bobby	我進去看看那個傻子！

Toby 即代替 Bobby。她擠熄了煙，走到兩人中間，即擺起一個「甫士」，全心投入。

Toby/ Tommy/ Rick	（跳唱〈失戀〉）像你這般深愛他　心裡祇得一個他 他偏卻太傲氣　見面也不多說話 要坦率分析　為何沒法得到他 心裡長留下舊瘡疤

Toby 果然有料，比 Rick 與 Tommy 都跳得好。
旁邊客人也醒了一醒，掌聲鼓勵。

三人　　（唱）將陣線　將思想也統一吧
　　　　　　　於今晚　應一起控訴他
　　　　　　　假若有　結論再　一起愛吧
　　　　　　　莫於孤清裡自憐自掛
　　　　　　　莫於孤清裡自憐自掛
　　　　　　　……

燈暗。

第一幕
第三場

台前推出蝴蝶吧的小客廳，是酒廊的私人地帶，Danny 與 Bobby 閒時聊天之處。

Bobby 與 Danny 隔著小几對坐，Danny 的牢騷話祇向好兄弟吐說，他喝一口紅酒。

Danny　　（對 Bobby）我有説錯嗎？我沒錯呀我祇不過講了真話！講了些沒人敢講的「真話」！

Bobby　　太激進了！

Danny　　（截住他）我好想説出來！

Bobby　　——！？

Danny　　That's it！祇是這樣！

Bobby　　你那時候以為是在説我吧！愈説愈過癮呢！

Danny　　（瞪他一眼，喝一口酒）——

Bobby　　對，樂壇是很需要一些有天分有創意、好像你這樣的歌手！但是也有很多天分不高、祇是想娛樂一下大眾、混口飯吃的歌手，呐，就像我這樣！

Danny　　那不就是沒創意，十年二十年都原地踏步呀！

Bobby　　聽歌就像吃飯似的，不用每頓都是燕窩、人參、老鼠斑嘛！豬皮、蘿蔔、魚蛋味道也很好啊！你有你追求高境界，我有我唱魚蛋歌——

Danny　　（截住他）魚蛋歌！哦！方便，夠爽易入口！又便宜！

Bobby　　對呀一般歌迷容易接受，唱的那個又沒有包袱——

Danny	當然沒有！最慘的是還有共鳴呢！這樣就不用想那麼多了！唱別人唱紅的那些歌，乾脆名牌主義，大家都不用動腦筋來愈笨！歌迷又接受，還非常喜歡，笨鬥笨！！
Bobby	——！
Danny	（直望著 Bobby）這麼唱下去一輩子都不會有成績，沒前途的！！
Bobby	哈，總是兜一個圈又來說我！我知道！我早就知道自己出不了頭的！

Danny 怔一怔，見 Bobby 似笑非笑看著他，知道自己又說得過分了。

Danny	（深吸一氣）我不是 ——
Bobby	你也是講真話嘛，你緊張我嘛！
Danny	Bobby！吶，Bobby！你呀，開了這家蝴蝶吧就好像很滿足了！其實如果你真的想繼續走這條路 ——
Bobby	（突然）I'm in love！
Danny	（沒注意）你一定要去別的地方進修一下！放眼看看這個音樂世界 ——
Bobby	Hey！Hello！？I'm in love！
Danny	——！？

Bobby 點點頭。

| Bobby | 我喜歡了一個女孩呀！ |

Danny 看著 Bobby 甜甜的笑靨。

Danny	（良久）誰啊？！很突然嘛！
Bobby	（喜孜孜）我也這麼覺得？（稍停，興奮地）葉琳呀！
Danny	甚麼葉琳呀？！

Bobby	喂跟了你很多個晚上了甚麼葉琳!
Danny	（稍停，恍然）助手的助手!?
Bobby	她好清純! So pure!!
Danny	——!你在哪兒黏上這件東西的啊! Toby 介紹給你的?
Bobby	是我介紹她給 Toby 認識的!她每個晚上都來捧場，主動找我聊天，她很想和我交朋友!
Danny	哦!她好清純，但是又好主動泡你，so pure 又天天上來玩!
Bobby	你還沒有好好認識清楚她!我覺得她很與眾不同!很——
Danny	——!説吧!
Bobby	她很特別，愈看愈漂亮那種!
Danny	葉琳!她叫葉琳!!
Bobby	她是你忠實粉絲!我叫她幫 Toby 做點雜事，你當然沒有留意她!
Danny	Bobby!照這麼看呢，這個女人很有問題呀!（搖頭苦笑）這麼容易又一見鍾情!
Bobby	「又」?
Danny	是呀「又」呀!喂!「N」次了!
Bobby	儘量挖苦我吧，大歌星，我受得起，但是你不可以看不起葉琳!

這回到 Danny 氣定神閑了。

Danny	這麼維護她!你不怕我也喜歡她麼?!
Bobby	——!?
Danny	唔?!
Bobby	不要緊!那我就和你較較勁吧（摸摸自己手腕），我肯定比你粗—— 那裡!
Danny	那要不要我試試她有多喜歡你呀!大情聖!
Bobby	別胡來!她對我感覺是怎樣，有多喜歡我我都不介意的啊!還沒到這一步!沒啊!你就當——

就在這時，葉琳走進來，一見兩人。

葉琳　　　（怔一怔）Sorry！（欲轉身出）

Bobby　　沒事，進來呀葉琳！進來呀！

葉琳　　　Toby 叫我來講明天的日程 ——

Bobby　　OK！那我先出去！不妨礙你們做事！

Bobby 欲出，再回身。

Bobby　　（對 Danny 擠個假笑容）就當我剛剛甚麼都沒説 OK？！

示意 Danny 不要亂説話。

Danny　　（回以眼神）OK！

Bobby 出去。

這時 Danny 才用他懾人的眼神仔細地打量葉琳，葉琳被看得有點尷尬，垂下了頭。

葉琳　　　Marco 去監工，要提前出那張新碟！Toby 叫我提醒你，明天十二點、兩點、三點半都有事辦。

葉琳手上沒有 file，沒有筆和記事簿，她站著像學生向老師彙報似的。

葉琳　　　十二點去電台做 live 訪問有 phone in，兩點上 TV 就是問你為甚麼會説那番話，Toby 説會事先和你商量一下怎麼應付，三點半在 TV lobby 見記者，發布新唱片，到時 ——

Danny　　（截住她）這麼多事你怎麼不寫下來？

葉琳　　　——？！

Danny　　為甚麼你不用筆也不用 file 呢？

葉琳	我——我習慣了用腦袋記著,我——我寫的話更慢。
Danny	(冷冷地)記性這麼好?很聰明嘛!

也不知是否恭維語,葉琳怔了一怔。

葉琳	(良久)Thank you!
Danny	Go on!說到哪裡了?!
葉琳	說到發布新唱片,到時候打算送給娛記,(笑)Toby說算怕了他們,請大家「高抬貴手」呢!

Danny 仍凝視著葉琳,似笑非笑的樣子。

Danny	(深吸一氣)掩口禮物,事情搞得這麼大?我真的說錯了嗎?
葉琳	(急忙安慰)你就當是宣傳招數吧!何況你說得很對!你沒有錯!
Danny	謝謝你關心我。
葉琳	——!(羞怯,臉也紅了)
Danny	為甚麼這麼關心我?為甚麼!?
葉琳	(垂下頭)我是你的忠實歌迷嘛!我跟你說過了!
Danny	是你主動去結識 Bobby 的,對嗎?!
葉琳	(點點頭)——!
Danny	——?!為甚麼這麼做?!
葉琳	因為我知道 Bobby 是你的好兄弟,我很想他能介紹我給你認識——
Danny	你喜歡 Bobby 嗎?
葉琳	——!?

Danny 一步一步直逼葉琳。

Danny	告訴我你喜不喜歡 Bobby？！
葉琳	我衹是把他當朋友我—— 我沒有——
Danny	那你接近他就是想「利用」他了！對不對！？
葉琳	Sorry 呀我 ——
Danny	你説啊，你「利用」他來認識我！跟他講很想和他做朋友！

這時的葉琳呆住、驚訝、無助、手腳冰冷，我見猶憐；她差點想哭出來了。
Danny 仍是冷冷的，幽幽眼神帶點「狠」。

Danny	（仍不放過，卻輕輕地）你這樣看著我，好像在説你是無辜的！但你是有企圖有目的的！
葉琳	——！
Danny	你利用 Bobby！你沒想過他會以為你喜歡他，會受傷害嗎？

兩人站著，凝住，Danny 直望著葉琳，葉琳也望著 Danny。
Danny 的無情直刺葉琳的心，葉琳欲哭，但極力遏止，因為她知道她不可以流太多眼淚。
良久、良久。

葉琳	（輕聲，委屈）—— 那我還有甚麼辦法可以接近你？！

Danny 沒有回答，仍望著她。
良久。

Danny	你「玩」死 Bobby 了！助手的助手！
葉琳	（懇切哀求）我會跟他解釋的，求你讓我留下來幫忙吧！Please！Danny！

Bobby 突然闖進，拿著手機，看見兩人的表情，先有點愕然。

Bobby　　（對 Danny）你遭殃了！（指手機）收到消息了！知道了！
　　　　　好擔心呀！！

Danny　　誰呀？！

Bobby　　還能是誰呀！你乾媽呀！

Danny　　（揶揄他）哦，不是你乾媽？

Bobby　　（對手機，搞怪地）姚小蝶小姐，請等等。

遞手機給 Danny。

Danny　　（接聽）乾媽！—— 沒事！沒事啊他們每天都在誇張
　　　　　事實！行了，我會應付的！好 —— 好 —— 好 —— OK！
　　　　　拜拜！（對 Bobby）乾媽叫我們後天晚上去吃飯！

掛了電話，遞回給 Bobby，Bobby 看著葉琳。

Bobby　　（問葉琳）怎麼了？

葉琳　　　（尷尬地）我先出去 ——

Danny　　（截住她）先別走！

葉琳　　　——！？

Danny　　你不是記性很好嗎？那把剛剛你說過的話再說一遍呀，
　　　　　做得到嗎？

葉琳　　　——！（臉色蒼白）

Bobby　　（暗知不妙，對 Danny）又搞甚麼鬼呀你！

葉琳　　　（深吸一氣，對 Bobby）Bobby！對不起，我利用了你！

Bobby　　——！？

葉琳　　　（羞怯慚愧）我主動認識你！其實是「利用」你來接近
　　　　　Danny！Sorry 呀！是我不對，希望你 —— 明白我，
　　　　　原諒我！

一口氣説完，葉琳望 Danny，Danny 祇望著 Bobby。
Bobby 瞪大雙眼，張開了口，怔住。
葉琳一轉身，走了出去。
剩下 Bobby 與 Danny。

Bobby　　（震驚，對 Danny）你搞甚麼呀！你跟她説了些甚麼呀！

Danny　　你現在知道真相了！她想釣的是我！她想釣老鼠斑！
　　　　　不是想吃魚蛋！

Bobby　　你知不知道你這樣很傷她自尊的！

Danny　　她也很傷你自尊呀！

Bobby　　我有甚麼「自尊」可以給人傷呀！我 enjoy 呀！你看
　　　　　我怎樣忍耐你就知道我 enjoy 被人嘲笑的了！你太過
　　　　　分了！我自作多情都是我的事不關她的事！祇是我一廂
　　　　　情願嘛！你不需要這樣奚落她 ——

Danny　　我是為你好 ——

Bobby　　（盛怒）為我好！？

Danny　　（也怒）醒醒吧你，甚麼時候才能長大 ——

Bobby　　我是長不大，因為我知道我從來沒有長高過，這許多
　　　　　年來你一直都這樣恥笑我。

Danny　　（啼笑皆非）哈恥笑！

Bobby　　（緊接）是呀恥笑我和我高度提醒我為我好嘛！你快高
　　　　　長大不就行了！

Danny　　（深吸一氣）Bobby ——

Bobby　　又在擔心我呀！還是擔心你自己吧！你愈來愈怪了，
　　　　　我這類天生多情種失戀「N」次都沒有事！傷口會自動
　　　　　好起來的！你？！

Danny　　（怔住）——！

Bobby 知道已刺著 Danny 要害了。

Bobby	由你出現開始，我老爸老媽就叫我遷就你，乾媽、乾爹又叫我遷就你，你是王子我是青蛙，王子愈來愈失控了，這幾年你變太多了！
Danny	（抬頭，望著 Bobby）——！？
Bobby	（沉聲）王子唱情歌，作情歌，但是就冷酷無情！

Danny 茫然、頹然。

Danny 深吸一氣，走了出去。

剩下 Bobby，心中仍怒，卻又有點後悔剛才説的話。

Bobby 矛盾極了。

蝴蝶吧一個職員拿著一疊賬單走進來。

職員	Bobby！？
Bobby	——！
職員	Bobby——？！

Bobby 才醒覺，轉身。

Bobby	甚麼事？！
職員	又來討債了！他們説再不把賬付清就要出律師信了！
Bobby	告吧告吧！這家 bar 關掉它算了！

Bobby 坐下，拿起 Danny 喝過的酒杯，把酒一飲而盡。

這邊燈暗。

第一幕
第四場

蝴蝶吧的酒廊。

已是深夜，燈光已收暗，不再閃跳繽紛，但仍清楚看見音樂台後四隻蝴蝶，金、紅、藍、白，形態與設計，當然有別於當年的麗花皇宮。

樂隊下班了，客人走了。

剩下 Tommy、Rick 與 Toby 三個。

Rick 與 Tommy 聚精會神在聽 Toby 說話，近乎有點崇拜的樣子。

Rick	Sparkling？！
Toby	Sure！你能不能紅起來就看你在台上有沒有那種 Sparkling！
Tommy	（神往）Sparkling！！哇！！
Toby	（手舞足蹈）Spotlight 一射過來，擺一個 pose 震懾舞台！全世界 focus on 你！

Toby 擺了個姿勢，Tommy 與 Rick 有樣學樣。

Rick/ Tommy	（齊聲）Sparkling！哇嗚！Blink blink！！
Toby	歌唱成怎樣、舞跳得好不好是要用時間熬出來的！你們倆慢慢熬吧，練吧，練到這雙耳朵靈光點，入歌準點，走音少點！快捷方式就是要懂得包裝自己 ——
Rick	（截住她）Danny 不是說歌手太注重包裝沒創意嗎？

Toby	所以他就討人嫌唄，把整個行頭都扁了！你們？不靠包裝怎樣出位啊？
Tommy	那也是！噢 Toby 你說話好像沒有站在你老闆那邊噢？
Toby	我想清楚了！我要發揮我的小宇宙，我要變身！（對兩人）想不想紅！？
Rick／Tommy	——？Blink blink？
Toby	包裝你們兩隻螃蟹！變成萬人迷！
Rick	萬人迷的螃蟹！（對 Toby 堅決地）我相信你！
Toby	相信自己！我把計劃告訴你們 ——（住嘴）

就在這時，Bobby 已從房間出來。
Toby 示意 Rick 與 Tommy 保密。

Rick	Bobby！
Bobby	他走了？
Toby	一聲不響就走了！吵架了你們倆！？

Bobby 坐下，茫然。

Bobby	你們走吧！我來鎖門就行！

Tommy、Rick、Toby 三人互望，示意。

Rick／Tommy	先走了 Bobby！

Toby 過去 Bobby 身旁拍拍他肩膀。

Toby	遲點有事跟你商量。

Toby 轉身，Bobby 以為她説葉琳的事情。

Bobby　　（微緊張）Toby，你 ── 你不想要葉琳嗎？
Toby　　　不！她能幫上忙！不用她不行，尤其是現在！遲點跟你
　　　　　商量吧！

Bobby 稍安心。
剩下 Bobby 一個，Bobby 環顧蝴蝶吧四周，情緒低落。
暗角中走出葉琳，望著 Bobby。

Bobby　　　──！

葉琳上前，下意識雙手摸椅背、椅子，然後坐下，面對著 Bobby，
露出歉意，伸手過去，捉住 Bobby 的手，Bobby 無奈地苦笑。

Bobby　　（同一時間）對不起呀！葉琳
葉琳　　　（同一時間）Sorry 呀！Bobby！

兩人失笑了，各有小動作，掩飾尷尬。

葉琳　　　你不會怪我吧！
Bobby　　我 say sorry 才對！他這樣對你，你不要怪他呀！
葉琳　　　怎麼會 ── Danny 是我的偶像嘛！
Bobby　　這就是為甚麼大家都説，偶像一定要保持距離，這樣
　　　　　就可以繼續迷下去，愛下去！
葉琳　　　（笑而不語）──
Bobby　　Danny 不會愛上你的！
葉琳　　　我知道！我根本沒想過這些！我祇是想 ──（不説了）
Bobby　　（望著她）──！
葉琳　　　（仍淺笑低頭）多説點你和 Danny 的事吧！

Bobby	——！
葉琳	你們倆從小玩到大，所以感情這麼好！

葉琳露出期待關切的眼神。
Bobby 深吸一氣，望著 band 台後四隻蝴蝶。

Bobby	知不知道這裡為甚麼叫「蝴蝶吧」？是我老爸大雞陸給我本錢開的，他説要紀念以前麗花皇宮夜總會的四個好姊妹！

Bobby 指著蝴蝶。

Bobby	金色那隻是我老媽！她叫金露露，我老媽不笑的噢，她怕笑多了眼尾紋容易皺！白色那隻是姚小蝶。
葉琳	我知道，唱〈我和春天有個約會〉那個歌后！
Bobby	沒錯！她是我和 Danny 的乾媽！我乾爹沈家豪以前玩 saxophone 的！紅色那隻是蓮西 Auntie，藍色那隻是鳳萍 Auntie，她是 Danny 的媽咪！她們倆死了很久了！我都沒有見過！就祇見過她們的照片！
葉琳	——！
Bobby	Danny 是在越南出世的，Danny 三歲的時候他父母就在越南被炸死了，是家豪乾爹很辛苦才從難民營裡救 Danny 出來，親手養大他，供他讀書、學音樂！

隱若間〈孤燕〉的鋼琴調子彈出，抒情婉約。

Bobby	Danny 很出色又有天分，我老媽和乾媽很疼 Danny，想補償他童年的不幸，Danny 在紐約讀書的時候，認識了一個女孩子，大家都是孤兒，都是被人領養的，那個女孩叫晶晶。
葉琳	——！
Bobby	之後 Danny 回香港發展，晶晶跟她養父回了加拿大。

葉琳	晶晶是 Danny 的初戀情人！
Bobby	（點頭）山盟海誓那種，那時候 Danny 非常開朗，sunshine boy！整天笑！甚麼都跟我講！三年前……對，大概三年前吧，晶晶變了心，在加拿大嫁給一個banker，Danny 就變成現在這樣了！他不再跟我講心事，不提從前，不相信愛情，就祇會拼命唱歌，整個人都變了！
葉琳	——！
Bobby	他擔心我，其實要擔心的人是他！
葉琳	好動人！（望蝴蝶）上一代的友情可以延續到下一代，太美麗了！
Bobby	可惜蝴蝶生了兩隻蜜蜂，兩隻蜜蜂一見面就嗡嗡嗡wee won won，你刺我我刺你。

Bobby 與葉琳相視而笑，葉琳輕輕捉著 Bobby 的手。

〈孤燕〉音樂擴大。

燈收暗至全黑。

第一幕
第五場

小蝶家的偏廳一角，簡單清雅的傢具，一張小餐桌和幾張餐椅。

靠窗邊有張高背天鵝絨臥椅，小蝶平時午睡或休憩時半躺臥，便可面對著牆上那幅特大的照片，那是一對一比例的四姊妹合照，相中人當年的嫵媚笑靨，栩栩盈盈地呈現眼前。

燈亮時，小蝶正翻閱娛樂周刊，十多年後的小蝶臉上多了幾分雍容和富態，架著她的招牌眼鏡，眯起眼皺起眉看著周刊內容。

小蝶　　（邊叫）老公！老公！？

見沒人答應，深吸一氣欲大叫之際。

手機響起，小蝶拿起來聽。

小蝶　　喂！Lu Lu？！到了！哈？還在機場？Delay？你這
　　　　個八婆呀！那就是說趕不及回來囉！—— 明天！
　　　　哪家航空公司呀？！我幫你投訴它！—— Bobby 不在
　　　　這裡 ——

這時沈家豪走進來，捧著他的寶貝 saxophone，另一隻手拿著一條厚厚黃黃的絨布，在擦 saxophone 上的銅銹，家豪也蒼老了。

小蝶　　（對電話）你兒子還沒來哪！快點上飛機催他們快點
　　　　起飛吧！先這樣吧！—— 當然煩了打不了牌了！
　　　　先收線了 bye bye！（掛電話）

家豪　　Lu Lu 還在 Melbourne！？

小蝶　　說飛機師罷工了 delay 啊！明天晚上都不知道能不能到！

家豪　　（邊擦）這麼掃興？！哎！三缺一？！

小蝶　　就是嘛！哇你現在比我還爛賭呢！老公！

家豪　　李醫生要我打嘛！說我腦筋有衰退跡象呀！現在 ——
　　　　又已經約了白浪哥了！

小蝶　　對呀！要白浪哥空歡喜一場！（即想起）啊行！就讓
　　　　Bobby 仔湊數！

家豪　　（即反應）別！叫那些年輕的陪我們浪費時間？他又
　　　　不好意思推卻你！到時候悶壞他們呀！

小蝶　　那我們訓練腦筋！他訓練一下耐性 ——

家豪　　（截住她）到下次請他們回來吃飯都不肯來的時候你就
　　　　知道你有多錯了 ——

小蝶　　沈家豪！

家豪　　——？！

小蝶　　你很厲害嘛！我說一句你就頂一句！反應這麼快！
　　　　還說腦衰退？！

家豪　　（繼續擦 saxophone）那記性確實差了嘛！

小蝶　　剛剛我怎樣叫也不答話？！鬥嘴就變機靈了？！

家豪　　你有叫我嗎？聽不到噢！

小蝶　　聽不到？！

家豪　　甚麼事啊！叫我！

小蝶　　（一怔）對了叫你幹甚麼來著？（努力在想）啊對！
　　　　（看著指著周刊）甚麼叫「魚蛋歌」呀？！

家豪　　——？！

小蝶　　（讀著）Danny 推出新唱片，直言討厭魚蛋歌！
　　　　（望家豪）甚麼是魚蛋歌呀？

家豪　　沒聽過！天天都出新名詞的，甚麼「冧歌」、「飲歌」呀，
　　　　「口水歌」，還有甚麼「K 歌」！唉，總之那個傻孩子經常
　　　　說錯話得罪人，要跟他聊聊才行！

小蝶　　千萬不要，不行啊！

家豪　　——！

小蝶	輪到我教教你！你知道你那個寶貝徒弟吧，說他半句就不開心了！都開了記者招待會澄清這件事了，就別再在他面前提了！知道嗎？還有呀！他的助手 Toby 告訴我，說兩個乾兒子吵大架呀！
家豪	甚麼吵大架呀！
小蝶	她就是這麼說的！待會千萬別問呀！知道嗎？！ （卻在想）你說是為了甚麼呢？！
家豪	兩個男人大吵大鬧，不是為了錢就是為了女人吧！
小蝶	（表情特別）你很了解男人心態嘛你！你和哪個男人大吵大鬧過呀！有還是沒有？！
家豪	（逗她）有！我這輩子呢就和一個男人和一個女人鬧過。
小蝶	是誰呀？
家豪	男的就是 Donny！爛賭鬼！那個臭小子賭到連 saxophone 都抵押掉了！我幫他還賭債都不知道還了多少！
小蝶	千萬別讓 Danny 知道他老爸這麼爛賭啊！很傷他的！
家豪	當然了！虧你還想叫他湊數打麻將！
小蝶	喂你可不要冤枉人！我祇是叫 Bobby 仔打而已嘛！
家豪	一樣！
小蝶	那女的呢！哈？哪個女人呀？哪個女的和你吵大架呀！
家豪	明知故問！
小蝶	是誰？（變得認真了）是誰呀？
家豪	她叫姚小蝶！
小蝶	——！
家豪	整天要賴皮，吵架！還要整整等了二十年才相見這還鬧得不夠大嗎？

兩人禁不住深情對望，十分溫馨，甜暖。

家豪	聚少離多的日子（深吸氣）已經過去了！
小蝶	（故意）現在每天這麼對著，還不是吵架，鬥嘴！更慘！
家豪	（冤氣）情趣嘛！

兩人靠得很近，家豪眼看小蝶，手在擦銅器。

小蝶　　　（忍不住）好臭呀這些洗銅水！整天拿出來擦！都沒氣
　　　　　吹了還費勁擦它幹甚麼呀！

家豪　　　你這話說的！難道就由著它長滿銅綠嗎？（望望牆上
　　　　　四美圖）你有你的開心回憶，我也有我的 —— 我在吹
　　　　　saxo 的日子！

小蝶　　　了不起啊！

家豪　　　那還用說！

小蝶　　　不過你那時候站在音樂台上面，也真是好英俊瀟灑
　　　　　好迷人的 —— 那時候！（嗔他一眼）

家豪還以顏色，又再望著，撫著 saxophone。

家豪　　　（感觸地）我真的對不起它，放棄了它！

小蝶　　　——！

家豪　　　在香港，爵士音樂始終流行不起來，年輕人更加不會
　　　　　下工夫去學，你要配甚麼聲音甚麼樂器，電子琴全部
　　　　　能做到！（苦笑）

小蝶　　　那你不回來留在 New York 不也是一樣！一眨眼又老
　　　　　了！還是沒出路！何況你又不是洋鬼子！

家豪　　　（突然苦笑）——！

小蝶　　　笑甚麼？

家豪　　　哎！上次回 New York，隧道或橋底都能碰見行家！

小蝶　　　（深吸一氣）人生就是這樣！未完的理想呀、抱負呀就
　　　　　寄託到下一代好了！（稍停）我們還有 Danny！

家豪　　　對！我們還有 Danny！

兩人內心的欣慰、慈愛洋溢臉上。

小蝶	他確實很有才華，也難怪他這麼驕傲！真的！
家豪	壞就壞在他太執著了！臭小子！不就是失戀嘛！——
小蝶	喂喂喂，又提？！都説了不提了！

瞪他一眼。
家豪轉望 saxophone。

家豪	好！有空再把它練回來！
小蝶	對呀！香港也有好多橋底呀隧道口甚麼的嘛！
家豪	——？！
小蝶	世事誰都説不準！幸福不是必然的！有朝一日人又老，又沒錢的時候——
家豪	你能捱苦嗎！？就祇會説！你呀這輩子還沒吃過苦呢！
小蝶	你上街吹！我就陪你上街唱！
家豪	你認真的？
小蝶	真的！從前打死也不敢做，現在甚麼都不怕做！

家豪站起，真的吹起 saxophone 來。

家豪	（邊吹）啵啵！捧場捧場！各位街坊，老牌歌后姚小蝶！各位街坊，大叔大嬸大伯！走過路過不要錯過，過來聽一聽看一看，這兒有位阿婆要表演了！
小蝶	（跟他玩，扮老婆婆）賞臉！打賞個一兩百！
家豪	一兩百！
小蝶	難道那時候沒有通脹嗎？！唉多少沒所謂了！吹吧！老頭！

兩人嬉笑，真的扮在橋底賣唱。

家豪	（吹，用力）啵——啵啵……
小蝶	（扮阿婆）（唱）你你你你你。

家豪	怎會這麼多「你」啊！
小蝶	老到反應都遲鈍了嘛！別打斷！
	你你你你為了愛情，今宵不冷靜。

小蝶扮老乞丐討錢狀。

小蝶	你你你為了愛情，孤單的看星。
家寶	啵啵啵 ——
小蝶	你你你為了愛情，得不到呼應，情共愛那樣去追究，祇有通通 —— 哎。

兩人同時怔住，嚇一跳。
原來 Danny 已經進來，站在兩人面前。

家豪	（嚇得吹走音）啵 ——

家豪、小蝶尷尬死了，Danny 忍俊不禁，終忍不住笑出來。

家豪	偷偷摸摸！甚麼時候進來的？
Danny	街頭賣藝這麼風騷！師傅你有沒有聽過「拜陀地」這回事啊？

Danny 即扮黑社會打手，上前恐嚇兩人。

Danny	喂！這裡可是我的地盤噢！（攤手狀）保護費！快點交出來！要命不？！老東西！
家豪	「老東西」是吧！臭小子「老東西」是吧！（伸手打他）。
Danny	（避過）哈哈哈哈！哎呀！師傅 —— 哈哈，哇！來真的啊！哇！哈哈……投降！
小蝶	該打哈哈……沒大沒小！沒大沒小！（打 Danny）

三人嬉笑一輪，才停下來。
Danny 擁一擁小蝶，吻她臉頰。

Danny	乾媽！
小蝶	唔，乖！（十分欣慰的樣子）
Danny	師傅！（一望家豪，又忍不住哈笑）
家豪	（真的惱羞成怒）哈你這臭小子你 ——
小蝶	（推他出去）哎呀出去了出去了別妨礙我們聊天！出去！

Danny 不敢放肆了，頻用手勢 say sorry，家豪再回身瞪 Danny，
喃喃欲打狀，捧著 saxophone 出去了。

小蝶	（笑罵 Danny）你還笑！你知道你師傅多要面子的！惱羞成怒了！
Danny	平常你們倆就這樣 —— 在家裡玩呀！
小蝶	哎不這樣還有甚麼可做呀！

兩人已坐下來，Danny 對著小蝶是另外一個樣子，親切得像一對母子。

Danny	你擔心你們老了我不養你們啊！
小蝶	傻孩子，當然不是！（打量 Danny）—— 看你！又瘦了！
Danny	我沒事啊！
小蝶	（突然想起）嗯 —— 你還沒跟媽咪打招呼！

Danny 才記起，站起，走到四女照片前，先吻鳳萍一下。

Danny	（吻母親臉頰）媽咪！Hi！蓮西 Auntie！Lu Lu Auntie！

Danny 轉身，再走到小蝶身旁，便發覺桌上那幾份八卦周刊，小蝶來
不及收藏，急移過一邊，怕 Danny 不高興。

Danny	（指指周刊）添油加醋，亂報導！
小蝶	以後説話小心點！OK！
Danny	（欲辯，但吸一氣，住口）OK！OK！

Danny 做個無奈表情，努一努嘴。

小蝶	Bobby 呢？你沒有約他一起過來麼！？
Danny	（怔一怔，作漫不經意狀）沒有呀！他還沒來嗎！？
小蝶	你們兩個 —— 沒甚麼事吧！
Danny	—— 有甚麼事啊！？

兩人交換了幾個眼神，一個欲試探不遂，一個扮作若無其事，耍賴到底的表情。

Danny	（欲轉話題）最近還有沒有夢見媽咪呀？！
小蝶	有！還愈來愈頻密呢！昨晚那個夢可真神奇呀！

小蝶揉一揉肩膀，作酸軟狀，Danny 已乖巧地走到小蝶面前給她按摩。

小蝶	你媽媽呀，就一直到處找你，我問幹嗎這樣走來走去的？！她説是時候吃奶了！説要餵奶，我説你發神經啊！這個兒子跟一頭牛那樣大了還餵奶！（用手指指肩膀方位）乖，大力點，對！就是這兒！

小蝶靈機一觸，借題發揮。

小蝶	鳳萍呀，還不停地問 ——
Danny	媽咪問甚麼呀？
小蝶	（説謊又不夠技巧）她問，Danny 都 —— 這麼多年 —— 嗯 ——

Danny	——?!
小蝶	應該再——認識一個女孩子，——嗯，這樣咯。

Danny 先怔一怔,再繼續按小蝶肩,在背後欲笑又氣。

Danny	真的?!
小蝶	真的!
Danny	真的!就是説媽咪到處找我!要餵奶,但是又想這個 baby 能找一個女朋友!
小蝶	(痛)哎呀哎呀哇!想捏死人啊你!去!
Danny	好奇怪噢!?這夢太沒有邏輯呀!
小蝶	那是夢嘛!怎會有邏輯呢!對不對!?

小蝶也感到很丟臉,不敢再看 Danny 了。
就在這時。
Bobby 進來了,小蝶如釋重負。

小蝶	Bobby 來了!Bobby 來了!
Bobby	(上前擁一擁小蝶,吻頰)乾媽!
小蝶	乖!

Bobby 望一望 Danny 沒打招呼。
萬料不到 Danny 上前,擠個笑容,搭一搭Bobby。

Danny	(笑臉)Hi,怎麼這麼晚!
Bobby	(怔住,不懂回應)——!

Bobby 瞪著眼戒備,不知 Danny 耍甚麼花招。
Danny 微笑,暗示 Bobby 向照片打招呼。
Bobby 走到照片前。

Bobby	Hi，鳳萍 Auntie，蓮西 Auntie！Hi 媽咪！
小蝶	你媽咪打來說飛機 delay 了，不能回來一起吃飯呀！
Bobby	那 —— 爹哋是不是也不回來呀！
小蝶	她可沒說大雞陸不回來！幹甚麼？不想見老爸呀？！
Bobby	不是呀！想！
小蝶	怕他嘮叨啊！

傭人四姐入。

四姐	外面有一個女孩子說要找 Danny 少爺。
Danny	謝謝四姐，(對小蝶) Toby 帶了些東西給我。(欲出去)
四姐	不是 Toby 小姐啊，那位小姐我沒見過的！
Danny	——！？
小蝶	可能是記者！你先別出去，我去看看！

小蝶與四姐出去了。

Bobby	(見祇剩下兩人，瞪著 Danny) 你跟乾媽說了些甚麼呀！她表情怎會這麼怪！？
Danny	這話應該我問你才對！你跟乾媽說了些甚麼啊？
Bobby	我沒有！甚麼都沒說過！
Danny	我更沒有說過！

兩人對峙中。
小蝶已進來，後面竟出現了葉琳。

Danny	(怔住，先愕然，微慍) ——！？

葉琳抱著一小袋禮物，還有一個公文袋，依舊羞怯怯看著 Danny 與 Bobby。

Bobby	（有點驚喜）葉琳！？
葉琳	Hi！Danny！Bobby！
Danny	（不客氣）你來幹甚麼？
葉琳	Toby 臨時有事，她叫我交給你的！（遞過禮物）

Danny 一手接過。

Danny	OK，沒你的事了！走吧！
葉琳	還有幾張 cheque，趕著要簽的。

葉琳走近桌前，從公文袋取出支票簿，還有幾封掛號信。
小蝶頓覺場面僵住，看著三人。
Danny 沉住怒容打電話給 Toby，未有接通，Danny 更氣，狠狠掛掉電話。
小蝶已覺不尋常了。

小蝶	啊 —— 啊葉小姐！
葉琳	叫我葉琳好了小蝶姐！
小蝶	不如 —— 留在這裡吃頓飯啊 ——
Danny	她就要走了！
小蝶	那人家這麼遠來 ——
Danny	（板起臉，認真地）今天是 family gathering！乾媽！我不想有「外人」！OK？
小蝶	（也被嚇到）O —— K！

又一刻僵局。
Danny 坐下，示意拿筆來。

Danny	簽！

葉琳馬上拿筆，遞支票給 Danny 簽。
葉琳又拿起那些信件。

葉琳　　　（對 Bobby）你伙計叫我拿給你的，他說都是急件，
　　　　　要快點處理！
Bobby　　哦！麻煩你送來，謝謝了！

葉琳發現牆上那幅「四美圖」，凝住，不自覺走近幾步。

小蝶　　　（對葉琳）這幀照片好多年了！

葉琳視線落在穿藍衣的鳳萍身上。

葉琳　　　（問小蝶）鳳萍？！—— Danny 媽咪！？
小蝶　　　（微笑，點頭）——

葉琳神情特別，不自禁伸手去碰觸照片。
那邊 Danny 更為不滿。

Danny　　不准碰我媽咪！

嚇得葉琳手也縮開了。

小蝶　　　葉琳你坐坐，我叫四姐倒杯茶給你！
葉琳　　　小蝶姐，不用——

小蝶已急急走出，避免更尷尬。
Danny 已按捺不住怒氣。

Danny	你好大膽呀！居然連這裡也敢來。
葉琳	是 Toby 叫我 ——
Danny	你這樣 aggressive，到底有甚麼居心！
葉琳	我 ——
Bobby	Danny！
Danny	（截住 Bobby）我教訓我「助手」！你閉嘴！（對葉琳）Toby 叫你，那你得到我允許了嗎？這裡是我的隱私我的私生活，沒有我的允許連 Toby 都不能隨便來！
葉琳	對不起！（吞聲忍氣）

葉琳垂下頭。

Danny	我很難伺候是吧！？看著我！看著我呀！
葉琳	（看 Danny）——
Danny	你可以辭職不做呀！
葉琳	我不會的！
Danny	那你以後就要小心點了！
Bobby	（氣急，對葉琳）你用得著這麼委屈嗎？！賞他兩巴掌辭職走人，他拿你沒辦法的！

葉琳深吸一氣，拿起支票和文件袋。

葉琳	（對 Bobby）Bye bye！
Bobby	（無奈）我送你出去！

剩下 Danny，他拿起剛才葉琳帶來那份禮物，想找個適當的地方先放起來，終於把禮物藏在不顯眼的酒櫃角落。

餘怒未消，坐回桌旁，看見給 Bobby 的那幾封信，先沒有發覺，再看清楚，才發現是律師信，已拆開了。

Danny	——！

Danny 看看內容，驚訝。

這時，Bobby 已回來，Danny 即放下信件，但 Bobby 已看見一切。

Bobby	好呀！你竟然拆我的信！？
Danny	本來就拆開了的！
Bobby	你偷看我隱私！？
Danny	我沒偷看！這封信大大方方地放在這兒，給「持牌人」的！
Bobby	你你，哼——

Bobby 撲上去欲打 Danny，Danny 也不示弱。

兩兄弟扭作一團之際。

小蝶已出現，兩人一見即作勾肩搭背親密狀。

小蝶	葉琳走了嗎？！

四姐已捧了一盤水果進來，水果盤有切開的橙，切開的芒果、香蕉等等。

小蝶	本來還想叫她吃點水果的！來吧！吃水果！
Bobby/Danny	謝謝四姐！
四姐	不用謝！（走出）
Bobby	（對 Danny）來！我們來吃水果！

兩人已坐下，暗裡互瞪。

Danny	（對小蝶）乾媽！我有點事想和 Bobby 單獨談談！
小蝶	啊？談甚麼呀！我不能聽嗎？！（知有不妥）
Danny	談心事！
Bobby	對呀！我們兩兄弟有談不完的「心事」！
小蝶	好！那乾媽不妨礙你們啦！

小蝶走出去。

Danny 已一拳出招，怎料小蝶突然又探出頭進來。

Danny 的拳頭變了柔順的手，掃了掃 Bobby 的肩膊。

Danny　　（柔聲）我們吃橙吧！

小蝶也無奈，氣笑走出。

兩人真的吃起水果，先是一言不發，狠狠地吃著洩憤。

不一會。

Danny　　（邊吃）怎會收律師信呢？被人控告了？欠人很多錢？

Bobby　　（邊吃）關你鬼事關你屁事，關你「橙」事！

Danny　　自己生意你不緊張？你為她心痛？！人家都說了不喜歡
　　　　　你了！

Bobby　　——！

Danny　　變態！走火入魔！

Bobby　　哎呀，我們兩兄弟真是心靈相通呵，你怎麼說了我要
　　　　　說的話呢！？

Danny　　甚麼！？

Bobby　　對呀！人家都說了不愛你，都已經嫁了，你還是要探查
　　　　　人家的下落！唉！

Danny　　（停下不吃）誰說的！？

Bobby　　你別管！反正我知道！

Danny　　Marco！？連 Marco 也出賣我？！

Bobby　　你請私家偵探去加拿大查她搬了去哪個州住在哪裡，
　　　　　你還是不肯死心放不下那件事？！

Danny　　——！？

Danny 臉色青白，咬著雙唇。

Bobby　　就算讓你查到在哪裡又能怎麼樣？！告訴她你不能忘記
　　　　　她！？三年來從來沒有開心過？！

Danny　　　——

Bobby　　還是想告訴她你有名有利過得比她好？想問她有沒有
　　　　　後悔當年不選你嫁給了別人？！

Danny　　（呼吸緊促）——！

Bobby　　我問你我們兩個是誰更變態呀？！是誰走火入魔呀！？

Danny　　去死吧你！

Danny 把香蕉塞進 Bobby 嘴裡。

Danny　　誰讓你話多！

Bobby 嘴裡衣領全是香蕉。

Bobby　　哇唔 —— 唔 —— 你自己找死，就別怪我了，呼！我射！
　　　　　你死定了！

Bobby 把芒果橙汁全射過去。

Danny　　哈！嘿 ——

**一場水果大混戰，兩敗俱傷，兩人臉上衣上，全是果汁果醬，桌上
地上也濺滿一地，兩人握蕉當劍。**

Bobby　　哎我還有好提議給你！

Danny　　——？！

Bobby　　你哭吧！你知不知道外面的人封你為「無淚之子」呀！
　　　　　你哭吧哭了會舒服點的傻瓜！

Danny　　甚麼「無淚之子」！看招！

Bobby　　還有 ——

Danny　　——！？

Bobby　　你以為你很討厭葉琳？No no no no！不是呀！是因為
　　　　　葉琳讓你又想起晶晶了！你其實是喜歡上葉琳了哈哈哈哈！

Danny　　　——！

四姐走進來一看。

四姐　　　哎呀！作孽啊！（叫）太太！太太！

Danny、Bobby 怔住，四姐奔出。
Danny、Bobby 對望，才知不妙，兩人急急用桌上的紙巾抹地上的果汁、果屑，忙作一團。
已來不及了。
家豪、小蝶和四姐全走進來。

小蝶　　　哇！發生甚麼事呀！啊？

兩人語塞，家豪皺起眉心看著兩人。

小蝶　　　怎會搞成這樣呀！打架！？為甚麼！
Danny/　　（互指對方）他！
Bobby

Bobby　　　他呀（指 Danny）他說芒果養顏，可以當面膜敷！
　　　　　　四姐！有沒有榴槤啊帶殼的？！
四姐　　　真要命！把衣服搞成這樣！

四姐幫忙清潔著。
家豪走前看兩人，小蝶湊到家豪旁邊。

小蝶　　　（用腹語，輕聲）糟了！這兩個小子真的在爭女人呀！
家豪　　　（對兩人）面膜！哦養顏！那不如順便去纖體吧！去花園
　　　　　　做做運動吧！
Danny　　　又要罰鏟草啊？糟透了！
小蝶　　　這叫罰得輕了！該罰！

家豪　　（指著他們的衣服）反正也都弄髒了！你們兩個跟我到
　　　　花園去！

小蝶　　待會拿你的衣服給他們換吧！帶上手套呀別把手弄傷了！

Bobby 與 Danny 互相埋怨的眼神，傻傻跟在家豪身後出去了。

小蝶　　（氣得頭脹）氣死我了！這兩個傢伙就是長不大！

四姐已用濕抹布清潔桌上和地上的殘餘。

四姐　　要煮飯了嗎？

小蝶　　煮吧！差不多了！白浪哥在路上了！先進房找兩件衣服
　　　　給他們換吧！

四姐出去。小蝶捶捶肩，捶捶腰，愈想愈氣，啼笑皆非，看看牆上
的相片，走過去。

小蝶　　（對相片上的鳳萍）你兒子呀！（對露露）還有你兒子呀，
　　　　爭女孩子哪！好難教呀！這個乾媽太難做了！
　　　　（看著鳳萍）笑！就祇知道笑！

小蝶帶倦意地走到臥椅半躺下，目光仍對著相片。
凝望，良久。

小蝶　　你倒好啊，一早就走了甚麼都不用煩！難為了我呀！

小蝶突然發覺桌下仍有果漬，便起身，在桌上紙巾盒抽出紙巾，蹲身
抹地，其實此時已進入夢境了。
燈光暗幻，牆上四美圖中的鳳萍突然從照片中走出來，長長秀髮，笑態
盈盈，仍是照片中二十來歲的樣子，望著小蝶。

小蝶　　男孩長大了真煩人！（邊抹著）我根本不知道他在想
　　　　些甚麼！！

鳳萍	(指著另一處) 這裡還有!嗳!這裡呀!
小蝶	——!鳳萍!(站起)
鳳萍	(自己動手)(搖頭) 嘖嘖嘖!嗳!當年我們四姊妹, 祇會爭著吃水果,怎會用水果鬧著玩這麼浪費!
小蝶/ 鳳萍	哈哈哈哈……

小蝶走前擁著鳳萍。

鳳萍	別生氣別動氣,傷身的!讓我來!看我的!

鳳萍更不打話,轉身欲出。

小蝶	你去哪兒呀?
鳳萍	去花園教訓那個臭小子!打他屁股!(再走)
小蝶	鳳萍!不要去呀!不要呀!
鳳萍	為甚麼?!
小蝶	你知道兒子今年多大了嗎?都三十歲的人啦!打屁股!
鳳萍	(先怔一怔)那 —— 那我罵醒他!打醒他!
小蝶	不行的!
鳳萍	我好想見 Danny!好想見見我的兒子呀!小蝶!
小蝶	鳳萍你看看你的樣子!
鳳萍	——!?
小蝶	你還是當年二十歲,但兒子已經三十歲啊!比你大整整 十年呀!
鳳萍	——!
小蝶	Danny 想像中的媽媽是年老的慈祥的!愛護他抱著他, 你現在卻還是一個容易受傷的歌女!
鳳萍	——!
小蝶	你叫他一下子怎麼能接受呢?

鳳萍怔住、凝住，坐下欲哭，其實都是用幽默無厘頭的形式表達，鳳萍摸著臉蛋。

鳳萍　　（茫然）一模一樣！一模一樣呀！

小蝶　　——？

鳳萍　　（對小蝶）記不記得以前家豪叫我們別打那麼多麻將，
　　　　有時間多看看《讀者文摘》中文版進修一下？

小蝶　　他現在比我們還爛賭呢！

鳳萍　　我讀過一個真人真事，有一個二十幾歲的滑雪專家去
　　　　滑雪，結果失蹤了！當年他的兒子才五歲，也像他爸爸
　　　　那樣非常喜歡滑雪，就在這個兒子三十歲那年，有一次
　　　　滑雪，遇上雪崩，跌到了冰川下面！

小蝶　　——！

鳳萍　　幸虧大難不死，他忍著痛，想求救。突然，他發現 ——
　　　　在厚厚的雪下面，冰封著一個相貌和他一模一樣的
　　　　年青人！

小蝶　　他爸爸！

鳳萍　　父子倆二十五年後終於重逢了！

兩人在想像當時情境，感動。
良久。

小蝶　　這麼多年都能保存著不變！所以說嘛冰箱一定要夠凍
　　　　才行呢！

鳳萍　　（瞪她一眼）喂！我這麼痛苦這麼慘，你就祇記得冰箱
　　　　急凍！

小蝶　　慘也沒辦法呀！要不這樣吧！你是一定要見見兒子不？

鳳萍　　我要抱抱他！疼疼他！要把他看個夠！

小蝶　　這樣！我幫你化裝成老太太的樣子！跟我進房去！

鳳萍　　（突然想起）不用！呀行！我還有另一個樣子！

小蝶　　——？

鳳萍　　　我在越南被炸到血肉模糊，支離破碎的那個樣子呀！

説著鳳萍已用雙手欲揭開臉皮。

小蝶　　　不要！不！不要呀！
鳳萍　　　（邊説邊揭）我給你看！我掰開給你看 ——
小蝶　　　我不看！不看啊 —— 哇 ——

小蝶恐懼邊走邊避，鳳萍捉弄她，追著她不放。
兩人追逐間，蓮西已從相片中走出來，邊笑邊阻攔兩人，風采依然。

蓮西　　　哎呀（對鳳萍）你別捉弄她了！你看把她嚇得！
小蝶　　　蓮西！阿西！（驚喜）
蓮西　　　（對小蝶）她怎麼會給你看那個「死相」嘛！哪個女人
　　　　　不愛漂亮的！她不是女人嗎？（對鳳萍）掀吧！掀呀！
　　　　　露出你的死相來看看呀！
鳳萍　　　（被拆穿）這麼吃虧我才不要給你看哪！
蓮西　　　對咯！死了也要美！
小蝶　　　你肯回來見我，我好開心呀阿西！我和 Lulu 整天都説
　　　　　起你想起你呀！
蓮西　　　這不就現身唄！來！開開心心敘舊！（嗅著）唔——？

蓮西敏感地在嗅著。

蓮西　　　好香！甚麼味！（嗅嗅小蝶）甚麼香水呀！甚麼牌子！？

小蝶與鳳萍互望，小蝶欲解釋。

鳳萍　　　（急説）濃情雜果 Delux 呀！我們那兒沒得賣的！
蓮西　　　哦！（深深嗅著）Fresh！香！
鳳萍　　　咦！人很齊嘛！就是差了 Lulu！

蓮西	那個傻婆最近怎麼樣呀！是不是還是那麼瘋瘋癲癲的呀！
小蝶	Lulu 和大雞移民去澳洲了，兒子呢就留在香港，開了一家蝴蝶吧！
鳳萍/ 蓮西	蝴蝶吧！？
小蝶	對呀！紀念我們的！很有意義呢！本來 Lulu 今晚就能回來，但是飛機又 delay！
Lulu	（V.O.）來了！回來了！

三人齊望，祇見 Lulu 從門外急進來，她也穿得像當年情景一樣，她把身上大衣一脫，露出被大橡筋包纏的金色歌衣，她放下化妝箱，邊整理衣服，邊不停地説著。

Lulu	整條彌敦道上，大家都在搶的士，説甚麼十點鐘後實施戒嚴，那些的士司機和九座位（小巴）發達了，不停地開天殺價，收五十塊一個人你説坐不坐嘛！

三人呆住、怔住，小蝶尤甚。

小蝶	Lulu！
蓮西	喂喂聽説你是坐飛機回來的哦！九座位？
Lulu	叫那個給新雅管場的發仔！叫他給我找一輛白牌車？理你才怪！你以為人家白牌司機不知道趁火打劫呀？
蓮西	哎呀真要命糟糕了作孽呀作孽呀！她（指 Lulu）的思維還停留在 67 年暴動、過海走場要坐 walla-walla 的那段日子呀！
鳳萍	Lulu！我已經死了！死了好多年了，越戰那時候死的！蓮西也已經死了 Lulu！
Lulu	——？！（也先怔一怔）
小蝶	（走過去）Lulu！（擔心地）Lulu，你和我已經一把年紀了！你的兒子 Bobby 都三十歲了！你沒事吧！Lulu！？

Lulu	（良久）我沒事呀！
小蝶	是不是時間都亂了對不上啊？現在沒有白牌車也沒有九座位了！是因為澳洲沒有麻將打害你思覺失調嗎？！
Lulu	（認真地望著小蝶）小蝶！我哪裡有問題嘛！是你呀！是你呀！你有問題呀！
小蝶	（怔住）我——？
Lulu	這是一個「夢」對不對？
小蝶	（思考）對呀！
Lulu	那這個夢是誰做的呀！？

四人在思考，最後全指著小蝶。

小蝶	（更迷惘）對呀！
Lulu	是你夢到我還停留在暴動那年的嘛！？
小蝶	——！？
Lulu	是你的思維亂了而已！關我甚麼事呢！
鳳萍/ 蓮西	對呀！小蝶！
小蝶	（更亂）先等等先等等！

小蝶混亂得坐下來。
鳳萍關心地走近小蝶身邊。

鳳萍	小蝶？你那些線路全搭亂啦！
小蝶	（喃喃地）不用理我，讓我好好想想，好好想想！
蓮西	（深吸一氣）不用想啦，想這麼多幹嘛呢！愈想愈亂，四個人都到齊了！嗯！不如——
四人	（齊聲）開枱吧！

一幅牆移動著。

一張閃亮的麻將桌和椅子呈現出來，桌上已放著水晶麻將。
四女喜孜孜地走過去，回復當年開心情態。
麻將桌是特製的，暗藏道具。

Lulu 　　　（對小蝶）來！搞清楚你的思維！

蓮西 　　　來來來！算算大家欠公數多少錢！

小蝶 　　　你不是吧！都三十年了還算！沒你好處的！欠公數最多錢
　　　　　　的那個是你呀！

蓮西 　　　哦！不算了不算了！（嗔小蝶）忽然又記得那麼清楚！

四女洗牌，即興地投入說笑，打骰。

四女 　　　（唱〈偷偷摸摸〉）哎呀你拍拖，不許我拍拖，你還要
　　　　　　罵我錯！我沒錯，你也沒有錯，哎呀拍拖算甚麼！
　　　　　　香港地方那個 ——

打了一陣，即興一會。

小蝶 　　　（突然）先等等先等等！

蓮西 　　　又幹甚麼呀？小蝶這個習慣真的要改呀！祇要一打牌
　　　　　　就沒一圈不喊停的！

小蝶 　　　我們忘記一樣東西了！ —— 唔？！

小蝶從袋中取出銀色耳環，笑盈盈把耳環戴上，望著三人，示意
她們照做。

Lulu 　　　嗯 —— 我也有帶來！

Lulu 掏出那對金色耳環，也戴上了作嬌媚狀。

Lulu 　　　漂亮吧！是不是很漂亮！

蓮西也漫不經意地取出紅色耳環。

蓮西 　　　（一邊唱著她的首本名曲一邊調侃鳳萍）
四人 　　　（一起應和著唱）哈哈哈……

眾才發覺鳳萍沒戴耳環。

蓮西 　　　鳳萍！你那對呢？找不到嗎？
鳳萍 　　　我那對在小蝶那兒嘛，小蝶？
小蝶 　　　——
鳳萍 　　　你不記得啦？Danny 十年前帶回來和你相認的呀？
小蝶 　　　（恍然）呀對，對了對了，那時候我看見那對耳環 ——
Lulu 　　　你開心到哭呀！拿出來吧會不會弄丟了啊？
小蝶 　　　在這在這（在身上東找西找）有！

小蝶真的掏出一對藍色耳環，親手替鳳萍戴上，鳳萍如獲至寶。

Lulu 　　　喂！還記不記得，當年大家鬥誰的脖子最長誰最短那
　　　　　　事呀！啊？哼！
蓮西 　　　記得，最短那個請吃飯嘛！
三人 　　　（指著 Lulu）你最短囉哈哈！
Lulu 　　　報仇機會來了，再鬥一次，看看現在輪到誰最短！

Lulu 從麻將桌下取出鏡子，四人看鏡子，神情恰似當年。

蓮西 　　　大家把脖子伸出來！

結果三人齊齊看著蓮西。

蓮西　　我?不是吧!

三人　　(指著蓮西)你最短呀,請吃飯呀!

蓮西　　請請請!別吃飯了有東西給你們吃,哪!

衹見蓮西從桌下取出一碟香噴噴的魚蛋,放在桌子中央。

三人　　魚蛋?

蓮西　　魚蛋呀!熱辣辣很好吃的吃吧!我每天都吃,一吃起
　　　　來就起碼吃一大盤!

三人　　哇!

蓮西　　我還學到一門絕技!學會唱魚蛋歌!

小蝶　　(即時反應)魚蛋歌?

蓮西　　魚蛋歌呀要不停訓練的!

Lulu　　你唱來聽聽?

蓮西　　又讓你們開開眼界。

蓮西即時用竹籤插起多個魚蛋,往口裡塞。

蓮西　　　(一邊吃一邊唱著她最擅長的歐西名曲)

三女看得張口結舌。

小蝶　　哦,原來這就是唱魚蛋歌!

蓮西　　(再放一個魚蛋進口,卻突然噎著嗆住)

三人驚叫。

三人　　蓮西!(急狂拍她背部)怎樣啊你?

蓮西　　沒事沒事。(指著小蝶的牌)喂小蝶你「大相公」呀!
　　　　你不知道嗎?

小蝶　　啊?(數牌)對呀不算不算,重來重來!

三人邊洗牌邊埋怨。

Lulu	（對蓮西）你這樣唱魚蛋歌早晚被噎死呀，阿西！
蓮西	我怎麼會噎死呀我根本就死了嘛！
小蝶	阿西呀，為甚麼你話也沒留下一句就走了，你那時候究竟去了哪裡呀？
Lulu	就是呀！你是怎麼死的我們也不知道，發生了甚麼事呀？
蓮西	（無奈苦笑）就讓我保留一點秘密好不好？
Lulu／小蝶	——
蓮西	其實我們四姊妹雖然陰陽相隔，但是根本一直都沒分開過！
鳳萍	對！沒分開過！
Lulu／小蝶	——
鳳萍	這次約了蓮西一起，是想和你們説！小蝶、Lulu，不要再記掛著我們了！
蓮西	已經這麼多年，還整天想著以前的事做甚麼呢！忘掉它吧！小蝶！
小蝶	我可不覺得痛苦哦！我很開心的！
Lulu	我也是！久不久想起還會笑出來！
蓮西	我和鳳萍很想送一份禮物給你！又不知道送甚麼好！
鳳萍	不過我們終於想到了！猜猜是甚麼？小蝶！
小蝶	——？
Lulu	嗯！先等等！鳳萍、蓮西，你們兩個怎麼這麼偏心，小蝶有禮物，我沒有？
蓮西	（怔一怔）這個夢是她做的嘛！那當然是給她了！
鳳萍	（陰陰地笑）（對 Lulu）你是不是真的那麼想要呢！唔？
Lulu	——？我，我要先看看是甚麼東西！
小蝶	（望鳳萍和蓮西）怎麼兩個都笑得這麼壞！
蓮西／鳳萍	就是好東西！「登登登登」！

蓮西從麻將桌下取出一個紅色心形天鵝絨禮盒,體積頗大。

小蝶　　(怔住,看著)——?
蓮西/　　打開吧!小蝶!
鳳萍

小蝶十分猶疑,蓮西、鳳萍不斷慫恿。
終於,小蝶小心翼翼打開紅心盒子。
盒子裡有一件小小的嬰兒衣服,一對小小的嬰兒襪子,小蝶拿起它。

小蝶　　——!
蓮西　　我們決定送一個 baby 給你,你有 BB 就會忙到夢都
　　　　沒空做了!
鳳萍　　也再沒空想著我們牽掛我們了!
小蝶　　(大叫)哇!
Lulu　　(慶幸)還好我沒爭著要!

小蝶像見蛇似的拋開嬰兒衣服和小襪子。

小蝶　　我不要啊不要啊!臨老才生孩子!
鳳萍　　「老蚌生珠」不好嗎!等 Danny 有個弟弟玩玩嘛!
蓮西　　這麼好的禮物都不要?恭喜你呀!你已經有了!
　　　　哈哈哈……
小蝶　　不要呀!我不要「老蚌生珠」呀……
三女　　(變本加厲)BB!BB!BB!BB!BB!……
小蝶　　救命呀!救命呀!
Lulu　　救命!救命!救——(醒覺)呀不對!
　　　　(轉口)BB!BB!……
小蝶　　我不做這個夢啦!我不想進健力士大全,做年紀最老
　　　　的孕婦呀!

三女　　　（哈哈大笑拍掌）BB！BB！BB！BB！……
小蝶　　　嗚哇！救命呀！救……

燈光驟變，不停變幻。
麻將桌退後，牆壁再合縫，所有傢具還至原位，牆上依舊掛著四美圖。
家豪先出現，後面跟著白浪。
白浪發福不少，老態畢現，但依舊衣飾華麗，趾高氣昂，他提著禮物袋。

家豪　　　（緊張走前）小蝶？

小蝶躺在臥椅上，仍在喃喃掙扎。

小蝶　　　（驚恐喃喃）我不要 baby 呀！不要 —— 家豪！
家豪　　　（呆住）——！

小蝶睜開眼，一見家豪，立即跳起來，走過家豪處，驚魂稍定。

家豪　　　甚麼事？！甚麼 baby 呀？
小蝶　　　沒 —— 沒事！做夢（下意識瞪著牆上四美圖）做夢囉！
　　　　　（才見）白浪哥！坐啊坐啊白浪哥。
白浪　　　（嗔她一眼）真是被你嚇死了！大白天的都能喊出夢話
　　　　　來！不認識你的話還以為你鬼上身哪真是的！
家豪　　　（對白浪）她就是這樣！

Danny 和 Bobby 也進來了，兩人已洗過臉，換上家豪的衣服，Bobby
看來有點衣不稱身，怪模怪樣。

Danny／　白浪 Uncle！
Bobby
白浪　　　乖！好久不見啦！Danny！這陣子不停見報哦你！
　　　　　很紅哦！

家豪　　　他整天說話得罪人，你教教他吧！

白浪　　　不是啊！他講得對呀！真的！

Danny 見前輩認同，開心反應。

白浪　　　現在這些歌星哪裡是在唱歌呀！一句都聽不清楚的，
　　　　　窸窸窣窣在喉嚨頭，祇聽見呼吸聲，還說是大歌星咯！

小蝶與家豪忍俊不禁。

白浪　　　哪像我們那時候各有風格各自精彩呀！我們？小鳳就
　　　　　是小鳳，小蝶就是小蝶，青山就是青山，白浪就是白浪！
　　　　　（神情驕傲）

Bobby 已禁不住，噗聲笑出。

白浪　　　（對 Bobby）你笑甚麼啊！Bobby！

Bobby　　（嚇死了）沒 —— 沒！我非常認同。（輕輕拍掌）

Danny 瞪 Bobby 一眼，也忍著笑。

白浪　　　妖獸都市！（眾反應）妖獸都市呀！Danny！不用管
　　　　　他們怎樣寫的！你有觀眾緣呢！正面負面報導一樣這麼
　　　　　紅，這些粉絲一樣迷你捧你。

白浪望著 Danny 像期待回應。

Danny　　（逼著說）白浪 Uncle 講得好有道理！

Danny 也學剛剛 Bobby 一樣，輕輕拍掌。
Bobby 回敬 Danny 一眼。

白浪　　　（想起）Uncle 帶了禮物給你們兩個！

白浪從袋中拿出兩條鑲滿閃鑽的皮帶。

白浪　　　每人一條不用爭，哪，這條你的！這條 Bobby 的！

Bobby、Danny 各拿著那條又粗又閃的 Harley-Davidson 皮帶，皺起眉。

白浪　　　看看！看看當年白浪 Uncle 的腰多細！現在圍不回來了，
　　　　　便宜你們吧！

Danny/　　—— 好 —— 帥！
Bobby

小蝶　　　嗯，還不說謝謝？

Danny/　　多謝白浪 Uncle！
Bobby

白浪　　　乖！

四姐進來。

四姐　　　（對小蝶）太太，可以開飯了！

小蝶　　　吃飯！進去吃飯 ——

Danny　　 等一等，乾媽，你也有禮物！

小蝶　　　——？

Danny 連忙從酒櫃旁拿起他擺放的禮物出來，遞給小蝶，四姐也停下湊熱鬧。

Danny　　 拆開看看！

小蝶拿出來拆開一看，嚇了一大跳，反應異常驚訝。
原來是一個心形絲絨盒子，除了比夢裡看見那個小一點，簡直一模一樣。

小蝶　　　（驚）啊 ——

Danny　　是我 —— 和 Bobby，送給你的。乾媽，師傅，Happy
　　　　　Anniversary！

家豪　　　（心實喜之）哈！兩個臭小子腦袋倒還清醒！還記得今
　　　　　天是我們結婚周年紀念！

Bobby 暗裡醒覺，他沒有想過小蝶這次叫他們來吃飯的原因，他沒有
Danny 那麼細心，另一方面，他想不到 Danny 竟說禮物是和他一起送的，
心中慚愧。

Danny　　（對小蝶）打開它吧！

小蝶　　　（恐懼）家豪，你來開！

家豪　　　你怕他們捉弄你呀？

白浪　　　你真是呀，發神經嗎？打開它呀！

小蝶顫顫慄慄打開心形絨盒，一串晶瑩剔透的珍珠項鍊呈現眼前。

白浪／　　哇！
四姐

四姐　　　這串珍珠項鍊好漂亮呀！

Danny　　托人從日本帶過來的！現在很難找到 Mikimoto 的
　　　　　珍珠啦！

白浪　　　一看就知道是真品了！戴上它看看！

四姐　　　我幫你吧太太。

這邊小蝶在戴珍珠項鍊。

Bobby	（輕聲問 Danny）就是剛剛葉琳拿過來的那份東西麼？
Danny	（沉聲）這麼重要的東西，Toby 不親自拿過來叫葉琳拿？她太過分了！（心中仍怒）
Bobby	這麼好心！説我有份送？用不著吧？
Danny	那你説給乾媽聽，説你沒有份。你忘記今天是結婚周年吧！唔？！
Bobby	——

小蝶已走過來，先摟住 Bobby，吻他臉頰。

小蝶	謝謝啊！真的好有心思啊！乖孩子！
Bobby	（尷尬，騎虎難下）不用 —— 客氣！應該的！

Bobby 自覺丟臉，Danny 又忍俊不禁。
小蝶再擁抱 Danny。

Danny	（吻乾媽）喜歡嗎？
小蝶	花了很多錢吧？這麼貴！嗯？
Danny	沒有！

兩人深情微笑，温情洋溢。

小蝶	吃飯（對白浪）我們吃飯！
家豪	（扶著白浪）去飯廳，我開香檳！

家豪，白浪，Bobby，Danny 徐徐出去，小蝶走在最後。
小蝶摸著頸上珍珠，轉身看四美圖，欣喜的淚光，感動的表情走近相片前。

小蝶　　（對著相片）夢境成真呀！你們看看！（摸著珍珠）看！
　　　　真的是老蚌生珠呀！真是老蚌生珠呀！（望著鳳萍）
　　　　這孩子對我真的好有心呀！很乖，很細心，這孩子好
　　　　乖呀，鳳萍！

音樂輕輕襯底。

燈暗，至全黑。

第一幕

第六場

蝴蝶吧內的辦公室，早上八時。

Danny 與葉琳面對面，兩人都穿上輕巧的運動裝。

葉琳拿著一個當年最小巧的答錄機，隨按隨錄，她帶著一支筆和一本小記事簿，桌上還有兩份不同期號的《亞洲月刊》。

葉琳坐在辦公桌旁，Danny 半躺臥沙發，一臉不耐煩的狀態。

葉琳在模擬著答問，先讓觀眾莫名其妙。

葉琳　　（自説自話地）我可以忘記吃東西，忘記要睡覺，直至把歌作好為止。

葉琳一直看 Danny 反應，有點步步為營。

葉琳　　我要每首作品都做到最好，起碼對我來講近乎完美，我不能輸。

Danny　（皺一皺眉）——！

葉琳　　（再跟一句）我輸不起！

Danny　輸不起？

葉琳　　太敏感了？

Danny　敏感？

葉琳　　那你 —— 不是覺得不對頭嗎？你認為怎麼説才對呢！請説吧！

Danny　我不喜歡「我輸不起」！

葉琳	因為這句很真！真話！
Danny	你以為你真的很了解我嗎！（冷笑）
葉琳	我以為讀者不喜歡看千篇一律、很敷衍的訪問！

葉琳深吸一口氣，看著記事簿。

葉琳	Question no. 1！Danny，簡單說說你覺得自己是個怎樣的人！
Danny	Naive！
葉琳	你覺得自己很 naive！
Danny	這些問題好無聊好幼稚呀！
葉琳	是嗎？那你接下來更沒法子答下去了！Question no. 2，請說說你的童年，有沒有令你難忘的往事！？
Danny	——！
葉琳	你怎麼回答！？
Danny	他們想問甚麼呀！？
葉琳	八卦周刊已揭秘說你是越南孤兒了！其實，說多點你不想說的童年往事，粉絲和讀者會更加愛你，接受你的！
Danny	——！？
葉琳	（更不怕 Danny 了）例如，在難民營整天要走警報，睡覺的時候也要穿著鞋子生怕被人搶了，到現在 ——
Danny	說吧！
葉琳	（憐惜地）還有後遺症，整天夢遊，起來排隊！
Danny	（咬牙切齒）臭小子 Bobby 甚麼都告訴你 —— 混蛋！
葉琳	我覺得你更加可愛！
Danny	所以我怎麼折磨你，你都很享受 ——
葉琳	我仍然努力學習怎樣迎合你面對你！
Danny	——！
葉琳	——？！我放鬆了，已經進步了！See！？
Danny	（哭笑不得，瞪著葉琳）—— 唉！

| 葉琳 | 你也學學我吧！（拿起雜誌）《亞洲月刊》不是這麼輕易 |
| | 訪問一個香港歌手的！用你的智慧和真心去打動讀者吧！ |

兩人凝視對方，良久。

Danny	你愈來愈 tough 呀，葉小姐！
葉琳	——Thank you！
Danny	有沒有煙！？給我一支煙！
葉琳	你又不吸煙——
Danny	我突然想吸了，還有，我想吃熱狗，我想喝奶！
葉琳	好吧，那我下樓去買吧！

但葉琳下意識看看袋子，停下望著 Danny。

Danny	——？！
葉琳	我身上沒這麼多錢！
Danny	（翻一翻口袋）我也沒錢！我好久沒帶錢出來了！
	（突然想起）打電話叫強強買！
葉琳	（摸摸手錶）早上八點鐘叫醒人家給你買熱狗？

Danny 仍未發覺葉琳戴著一個盲人凸針錶。
Danny 氣餒地坐下，無奈呆住。

葉琳	我都不知道你習慣這麼早起來的！
Danny	（伸腰高吭）唉！現在才知道原來 Toby 這麼有用呀！
葉琳	（冷靜地）你沒有選擇了，Toby 說不做了！她說要辭職了！
Danny	已經辭了，昨天跟我開口了！（冷笑）哼哼，my goodness！
	她說要做歌星哪，還說一定會紅，哈！
葉琳	她會！
Danny	就憑她？

葉琳	你袛是平時沒有留意她而已！
Danny	——
葉琳	你根本不留意人！
Danny	你以為會唱卡拉 OK 就可以做歌星？
葉琳	我覺得她有天分。（Danny 反應）有呀。
Danny	善變！女人天生善變，沒情義可言！
葉琳	這袛是你的看法，我不認同。

兩人又對峙，對瞪著。
葉琳從她袋子裡緩緩掏出一瓶 Mr.Juicy 橙汁，移動過去給 Danny，
Danny 一看，想起那場生果肉搏戰，又覺嘔心。

Danny	（伏在桌上）我不想見到橙汁呀！我會吐的！

葉琳聳聳肩，不再理他，再掏出一條小學生最愛吃的粉紅色香腸，
自己在吃，還開了橙汁喝，邊吃邊看著 Danny，絕不示弱。

Danny	（瞪她）我真的好討厭你看著我的這個樣子！
葉琳	（邊吃）—— 為甚麼？
Danny	你像是魔鬼派來監視我，想看穿看透我，要我赤裸裸地站在你面前！
葉琳	開 show 那幾晚你都差不多全裸站在我面前了！
Danny	你很討厭！
葉琳	（截他）都講過了！想點有創意的吧！（再掏出另一條腸，遞給 Danny）好吃的！

Danny 終於受不住誘惑，接過腸來，吃。

葉琳	合作一點吧，都是為你好才這樣的，繼續好不好？

葉琳邊開了答錄機。

葉琳　　《亞洲月刊》Question no. 1，Danny，你怎麼看自己？

Danny　（邊吃）我從來都沒有分析過自己，沒有靜下來想想自己，不知道這樣算不算逃避呢？這幾年我不斷創作，有人說從我作品裡面可以看到我，也許是吧！

葉琳　　（滿意了）Question no. 2，Danny，說一下你的童年吧，有沒有值得回憶的事？

Danny　（先怔一怔，依舊冷漠）我是一個孤兒，這個已經不是秘密，我祇記得那時候整天跟著爸爸媽媽逃難，避開炸彈，現在做夢都是夢見媽媽緊緊抱著我！我好怕，好怕！我很懷念我父母，又好害怕回想起那段日子，我知道我有問題 —— but —— can't help！

Danny 極力壓制情緒。

Danny　Next question！

葉琳　　（望望筆記簿）說說你感情生活呀？有沒有愛人？

Danny　——

葉琳　　有？沒有？

Danny　我不需要愛情。

葉琳　　很多歌手都用這招的，都已經變成爛笑話了！

Danny　那隨便吧，你自己編吧！

葉琳　　那待會你又不喜歡 ——

Danny　（站起，走）先這樣了！

葉琳　　（望他背影說）我不想有愛情，once beaten，twice shy！我輸不起！

Danny 一聽，站著，不動。

葉琳　　　又不對頭？

Danny　　（轉身）你為甚麼總是說我輸不起！？

Danny 回到座位，狠狠地 rewind 答錄機，再按鈕。

Danny　　我曾經愛過，我曾經失戀，我將會去愛，我會的，
　　　　　一定會！I bet！

葉琳忍俊，Danny 瞪著葉琳。

葉琳　　　Good answer！ Question no. 4……

燈暗。

第一幕
第七場

蝴蝶吧。

正午，陽光從高處射下來，照著 Toby、Tommy 與 Rick 排舞。

三人穿上輕便服裝和舞鞋，外表有些改變，已趨中性化了。

排舞的是 Steven，他用手打著拍子，並糾正三人姿勢。

Steven	再來一遍，Five six ready go！ One two three four five six seven eight！ Two two three four five 停！（不滿）停一停！

三人停下。

Steven	Tommy 的胸要挺一點，Rick 你 shake shoulder 不夠漂亮，Toby 可不可以 sexy 一點？
Toby	幹！還不夠 sexy？很 sexy 了 Steven！

Steven 走前，做一個示範。

Steven	（邊動作）釋放，釋放呀！沒火呀！火辣辣叫出來 —— 哎！（再示範一次）哎！！
三人	（照樣）哎！！
Steven	對了有 power 的！那再來一次，Five six ready go！ One two three four five six seven（齊叫）哎！ Two two three four five six seven（齊叫）哎！

這時 Bobby 匆匆趕來，喘著氣，穿上輕巧的練舞便服，準備練舞。

Bobby　　（對 Tommy、Rick 和 Steven）對不起，sorry，遲到了！

眾人互望，再望 Bobby，Bobby 正忙著換鞋，沒察覺 Toby 在場。

Bobby　　（邊換鞋）排舞，排到哪裡？

Bobby 站起，才發覺 Toby 已站在他面前。

Bobby　　Toby？！你為甚麼在這裡？你又放你老闆鴿子！？
　　　　　你真的想被炒啊！

Toby　　　對呀，我和 Danny 講了，他也同意了，我不做了！

Bobby　　（非常愕然）——？

Toby　　　葉琳頂我的位子，葉琳可以的，實在不行就多請個助手吧。
　　　　　葉琳又漂亮，人見人愛，相比起我，那些記者更喜歡她吧！

Bobby　　你跳槽？跟哪個？

Toby 一個眼色示意，Tommy 與 Rick 走前，三人靠在一起。

Bobby　　——

Toby　　　我們瞄準時機出擊了，現在流行 unisex，三個一起闖出
　　　　　頭來，名字都改好了！

Tommy/　　Wonder 花！（擺個騷態）Blink blink！
Rick

Bobby　　（怔住）那「巨蛋」呢？我們巨蛋三人組呢？

Tommy　　Sorry 呀 Bobby，你也看到了，我們合作了這麼多年，
　　　　　都沒有進展，沒人提 ——

Bobby　　（凝住）——

Rick　　　我們和 Toby 比較合得來。Bobby，你不會怪我們吧？

Bobby　　　不—— 會！你有權選擇 ——

Tommy　　　別生氣了！

Bobby　　　（苦笑）不生氣，那 — 我欠你們那些薪水，我 ——

Tommy/　　（齊聲）慢慢不遲，慢慢不遲！
Rick

Rick　　　　不急的！

Tommy 撞一撞 Rick。

Toby　　　　你也改一下形象吧！Bobby！我們還有很多事情要談！

Bobby　　　（茫然地）改！談！蝴蝶吧不再守下去！我準備賣盤給
　　　　　　別人！（對三人）（深吸一氣）恭喜你們！努力啊！
　　　　　　加油！

三人　　　　多謝 Bobby！

Steven 走前，帶著同情的眼神。

Steven　　　Bobby ——

Bobby　　　（強笑）很有潛質的！（指 Tommy 和 Rick）強！
　　　　　　Sure！

Toby　　　　（對三人）我們去研究一下怎麼宣傳，不要吵 Bobby，go！

眾人對 Bobby 揮手示意，出去了。
Bobby 獨自凝住，良久，良久。
Danny 出現，緩緩走前，望著 Bobby。
Danny 坐下，Bobby 抬頭看一看他，再垂下頭。
一個目光幽幽，一個欲哭無淚。
良久。

Danny　　　——

Danny 不語。
Bobby 把頭埋在桌上，一會又雙手捧頭，一會又仰天吸氣，不知所措。

Bobby　　來呀，恥笑我呀，奚落我嘛！
Danny　　哭出來吧！你説過，哭出來會舒服點嘛！
Bobby　　我不會在你面前哭的！走啊，你走啊！

Danny 站起作走狀，走出幾步。

Bobby　　（抽搐身子，已在咽泣）——

Danny 走到他前面用手拍拍他肩膀。

Bobby　　嗚嗚……我好怕呀！
Danny　　　——
Bobby　　我真是好怕呀，三十歲啦，我過三十歲了！沒事業
　　　　　沒成就沒明天沒愛情，嗚嗚嗚……

Danny 望著 Bobby 不知該説甚麼。

Bobby　　（痛苦）我沒用，頭號天生失敗者……
Danny　　（像哄小孩）嘿！青蛙王子！
Bobby　　（抬頭，淚眼瞪他）是我是青蛙你是王子呀！青蛙永遠
　　　　　跳不出那口臭井呀！
Danny　　這麼悲觀，這不像你嘛！Cheer up！喂！
Bobby　　我不用別人同情！
Danny　　我知道，傷口自動瘉合嘛！

Danny 望著 Bobby，兄弟情深。

Bobby　　不用安慰我！

Danny　　（深吸一氣）I'm proud of you！

Bobby　　——

Danny　　他們幾個這樣對你，你不生氣，也不反擊，還怪責自己！
　　　　　你知道嗎？不是人人做得到的！（一頓）我做不到！

Bobby　　（望 Danny）聽我説，忘記過去！忘記晶晶吧！

Danny　　我會！

Bobby　　OK？

Danny　　（點頭，微笑）OK！

Bobby　　還有，不要跟我爹哋媽咪説我現在很麻煩啊！

Danny　　不會！

Bobby　　這裡賣了盤我會還清所有欠你的錢！

Danny　　好呀。

Bobby　　（抬頭望著）多看幾眼吧！蝴蝶吧要賣了！

Danny　　好！

Danny 真的看看四周。
然後，他走到琴前，不經意彈出幾個音符，一些調子。

Danny　　（對 Bobby）來即興一下！

Bobby　　——！

Danny　　呀！那首呀，我們以前最喜歡唱的！

Danny 純巧地彈出歌來，是合唱歌〈難為正邪定分界〉。

Danny　　（邊彈）誰先唱？你呀，我扮魔鬼。

Bobby　　（伏桌上）不唱呀！沒心情呀！

Danny　　　好了我扮好人先唱吧!

（唱）對抗命運　但我永不怕捱
　　　過去現在　難題迎刃解
　　　人生的彩筆蘸上悲歡愛恨
　　　描畫世上百千態

Danny 偷看 Bobby，又扮魔鬼唱。

Danny　　　（唱）控制命運　任我巧安排
　　　　　　　　看似夢幻　凡人難盡了解

Bobby 忍不住了，站起來。

Bobby　　　我扮魔鬼!

（唱）人間的好景　給我一朝破壞
　　　榮辱愛恨任分派

Danny　　　（唱）努力未願平賣　人性我沒法賤賣

Bobby　　　（唱）今天死結應難解

Danny　　　（唱）努力興建

Bobby　　　（唱）盡情破壞

Danny/　　　（合唱）彼此也在捱
Bobby

兩人開始興奮亂搞起來，又淘氣起來。

Danny　　　我做魔鬼唱 duet。

Bobby　　　（唱）世界腐敗　犯法哪需領牌

Danny　　　（唱高音）看吧　邪力最強大

Bobby　　　（唱）法理若在　為何強盜滿街

Danny　　　（唱）看吧　強盜滿街

Bobby	（唱）人生的衝擊　比那滄海更大
Danny	（唱）啊……啊……
兩人	（合唱）難為正邪定分界

Bobby 忘記剛才煩擾，兩兄弟又如平時嬉戲著。
Bobby 走到琴前，調校拍子，Danny 不再彈唱，走出跳舞。
拍子打出強勁節拍，像那些懷舊金曲的勁歌。
Bobby 與 Danny 全情投入歡笑中，又唱又跳。
當兩人興高采烈樂極忘形的時候。
Marco 帶著委託律師來到，出現眼前。
Danny 怔住、停下。
Bobby 也怔住，連忙急急過去關掉電子琴。
Marco 走前。

Marco	Danny，我今天一直在找你！又不開手機，原來你真的在這裡！
Danny	——？
Marco	（介紹）Michelle，律師樓那邊派來的！

Danny 開始緊張了，呼吸緊促。

Michelle	（握手打招呼）Hi！Danny 你好！閣下委託我們尋人那件事有結果了，我們已經查到那位李晶晶小姐！
Danny	——！
Marco	坐下來再說！坐！

Danny 已失措，手心冒汗。
Bobby 望望 Danny 又望望 Marco 與 Michelle。

Bobby　　　我要不要走開？Danny？

Danny　　　（祇望著 Michelle）你早知道這事了！

Michelle 打開公事包，拿出文件，一份拿在手裡看，一份交給 Danny。

Michelle　　我們終於查到李晶晶的下落，原來她養父三年前由溫哥華
　　　　　　搬了去滿地可，一直住到現在，至於李晶晶，我們查過，
　　　　　　得到的資料是，她從來沒有結過婚！沒嫁人！

Danny　　　——！

Michelle　　李晶晶早在三年前一次車禍中，搶救不及，去世了！

Danny　　　（晴天霹靂）——

Michelle　　你想找的李晶晶，已經死了三年！

Marco 與 Bobby 齊反應。

Danny 凝住、呆住，如掉進萬丈深淵。

〈我和秋天有個約會〉主題曲響起。

聚光燈打在臉色蒼白的 Danny 身上。

酒吧的另一個角落，隱隱看見葉琳呆站著，垂下頭，像一個憂愁的幽靈。

燈暗至全黑。

音樂擴大，擴大。

第一幕完

第二幕
序曲

全台黑燈，音樂引子開始。

一首扣人心弦的怨曲，是 Danny 新碟裡的一首歌，淒迷的旋律和 Danny 的歌聲，還有天幕的畫面，營造氣氛。

[註：曲子可選擇如 "Blessing" 一類，貼題又能刻劃 Danny 心情便可。]

朦朧燈影裡，Danny 孤獨地蜷縮著，雙手捧著頭，蹲著身子，沉溺在回憶中。

天幕投放著加國的秋天景象，一片楓葉世界，遠山近林，秋色綿綿。

兩位年青人——Danny 與晶晶手牽手，牽過叢林，浪漫陶醉，整個畫面中 Danny 與晶晶都沒有近鏡頭，晶晶在投影中，祇是一個可愛少女的身影，讓這名人物多添一份神秘和淒美。

Danny 蹲著，凝著，迷惘著。

然後，畫面淡出、淡出。歌聲也隨著調低。

轉景，回到現實，回到鬧哄哄的蝴蝶吧。

第二幕

第一場

蝴蝶吧的下午。

Bobby穿得齊整，準備迎接他的新職位——「Wonder花」的經理人。

祇見他努著嘴，皺著眉，看著他的父母大雞陸與金露露在興奮著、忙碌著，與一個燈光技師在試電腦燈，指手劃腳很多意見。

旁邊還站著葉琳，仍是那麼文靜溫婉。

蝴蝶吧的侍應們都出來看熱鬧。

大雞與Lulu仍是當年歡喜冤家模樣，大雞與燈光技師不停討論，Lulu不停插嘴。

大雞	（對技師）Set好兩個位，那個light board set好了沒有？！距離對不對呀？！要不要再寬點？！
技師	你是要靠前點嘛！靠前的比例又不一樣的！你想清楚——
Lulu	（不停）可以了嗎？啊？搞好沒有？哪裡有問題——
大雞	（忍不住，對Lulu）你少説一句行不行呀媽咪！
Lulu	Ho！人家興奮嘛！幹嗎啊！（對Bobby）等等！等一等！有了！
Bobby	（啼笑皆非，瞪著父母）——
大雞	加一個gobo試試effect！
Lulu	（對技師）蝴蝶！我要蝴蝶！有沒有蝴蝶，哪哪……要有金色啊！
大雞	你別妨礙人家好不好！（對Bobby）兒子！看好了，最先進的科技呀！電腦燈！開吧開吧師傅！（叫）關掉其它燈，都關掉！偉仔！

技師歸位。

登時，一片漆黑。

然後「啪」的一聲。

Gobo 運作，祇見幾隻蝴蝶在空間旋轉，旋轉！

| 眾人 | （賞面讚歎）哇，漂亮！ |
| Lulu | 加點音樂（叫）啊！偉仔加點音樂！ |

音樂襯底。

大雞	（對 Bobby）不錯吧！看！變色了變色了！爸爸專門從美國訂回來的！很貴的！普通酒廊買不起的，很貴的！
Lulu	喜歡嗎兒子！？啊！Bobby！？
Bobby	為甚麼你們不先問問我就買了？！
Lulu	給你一個驚喜嘛！不喜歡嗎！？
Bobby	你們先問清楚我嘛！你這麼突然買下來，萬一我把酒吧賣給別人——
大雞	（愕然）甚麼？！你說甚麼？！
Lulu	等等！（叫）偉仔偉仔，停停！師傅停停！

燈光回復正常，音樂也停了。

| 大雞 | （走前）兒子你剛才說甚麼？我沒聽清楚。 |

侍應們當然知道 Bobby 的事情，互相打眼色退下了。

| Lulu | （走前）好好的幹嗎要賣掉它？你要賣了蝴蝶吧？ |
| Bobby | （即截）不是——我說如果！「如果」呀！你們就是這麼心急！看到好就買回來，你知道一定用得上嗎？ |

Lulu	嘿!怎麼會沒用呢!你媽媽我當年唱麗花皇宮的時候,最高級的夜總會也祇是用燈泡!就是掛在舞台中間一閃一閃而已呀!你唱快歌唱怨曲都是這麼閃,閃得人頭暈的!哪像現在 —— 啊,你喜歡甚麼 mood 就打個適合的 gobo!感情由你控制 ——
大雞	(截她,對 Bobby) 不就是!這裡你搞得挺好的!有生意頭腦!哈!你唯一像我的就是這一項了,夠精明!還有,兒子,我已經訂了最新款的無線咪給你 ——
Bobby	爹哋呀!(睜大眼,張開口) ——?
大雞	已經訂了!很輕很方便!德國貨呀 —— Sennheiser 呀!
Lulu	就是呀!以前我們登台,那些咪又差勁,拖著那些線長得絆腳,整個人摔在台上也試過啊!

Bobby 索性伏在桌上把頭埋在手裡。

Lulu	你這是幹嗎?是不是很討厭媽咪呀!喂!我才回來沒多久,還不夠兩個禮拜就這麼討厭我?!
Bobby	媽咪呀!我今年三 ——(用手比劃著)
Lulu	別提數字!你知道你媽我最討厭數字的!不用做手勢!你在我心目中永遠也是小孩子!我永遠年青貌美(下意識抹平魚尾紋)
Bobby	你們兩個讓我有點獨立、自主的空間行不行?!
大雞	臭小子!你就給我好好多忍耐一個月呀!下個月我們回 Melbourne,要等很久才回來的!
Bobby	Really! Oh!太好啦!Thank God!
大雞	哈你這個臭小子你 ——

這時 Marco 與 Danny 從私人辦公室出來,Marco 手裡捧著文件。Danny 數日來容顏憔悴,臉色更蒼白,葉琳聽見,暗裡心碎,微微趨前。Bobby 見兩人出,如獲救星。

Bobby	(即上前) 不早點出來!

Bobby 與 Danny 交換一個眼神。

Danny	Uncle！Auntie！
Lulu	（即走前）乖孩子！是不是 —— 我們太吵，吵著你們 ——
Marco	不是 auntie，我們開完會了！

大雞上前。

大雞	（對 Danny）Danny！
Danny	Uncle！
大雞	（不知說甚麼好）來 Melbourne！來 Melbourne 等 uncle 把你養肥！
Lulu	（推開大雞）哎呀！（撫 Danny 肩，卻也語塞）
Bobby	（提醒）—— 媽咪！
Lulu	（瞪 Bobby）我都沒說 ——
Danny	（示意）Bobby！（對 Lulu）Auntie！我沒事！（擠出笑容）
Lulu	這就乖了！千萬不要讓我們擔心，讓乾媽擔心，小蝶看到你這樣，心痛到吃不下飯呀！唷，乖兒子，有人唱了一輩子也唱不到你今天的地位，不要放棄！
Marco	Auntie 放心吧！讓他放鬆一下也好，我全都計劃好了！他知道自己要甚麼的！
Lulu	吶，你呢 ——
Bobby	（急提示）還不出發？家豪 Uncle 和白浪 Uncle 等著你們打牌的！麻將都快放涼了！
Lulu	對呀！是要走了——
大雞	快走吧！你擋著地球轉了你！
Lulu	（對大雞）去你的！（對 Danny）開心點啊！記得明天晚上一起吃飯啊！（瞪 Bobby）我都說 Danny 一向比你聽話！

Danny 與大雞、LuLu 說再見，兩人走了。

Danny 坐下，Bobby 陪著 Danny 坐，兩兄弟經歷挫折，更加關心，不再是狗咬狗骨的態度了。

Marco	（對 Danny）不如這樣吧！我會想一個最有 point 的理由，充電也好，找靈感啊去深造也行！讓我想一想，一切由我應付，高姿態宣布「暫別歌壇」也有好處！起碼這張新唱片會賣得更厲害！
Danny	你拿主意吧 Marco！
Marco	（擁一擁 Danny）還有一幫人跟著你後面討生活的！Don't disappoint us！OK？

Danny 也捏捏 Marco 手，示意放心。

Marco	（對葉琳）葉琳！進來呀！
葉琳	是！Marco！

葉琳望一望 Danny，跟 Marco 進去了。
剩下 Bobby 與 Danny，Bobby 望著 Danny 良久，眼睛開始紅了。

Bobby	（泛淚光）Danny！真的謝謝 —— 我很 ——
Danny	好啦不要再説了，提了很多次了！
Bobby	——！
Danny	蝴蝶吧 —— 不可以讓給別人的！這裡是我們兩兄弟聚腳地！開心不開心都在這裡見面、聊天！是我們「大本營」嘛！
Bobby	祇要我一有錢 ——
Danny	這也講了很多次了！（Bobby 反應）我等！
Bobby	這都是你的血汗錢，去登台，很辛苦才賺到 ——
Danny	知道就好了！反而我很想問你！你是不是真的甘願不唱歌退居幕後呢？
Bobby	我想多給自己一次機會呀！Toby 可以從助理轉做歌手！為甚麼我不可以從歌手轉做經理人呢！
Danny	你會開心？
Bobby	如果我能捧紅他們三個，捧紅「Wonder 花」，也是成就！我會從 Marco 身上偷師，還有，我的口才不輸給 Marco！不相信？！

Danny　　相信！你一向最強就是這張嘴！嗆我嗆得這麼爽！

兩人笑了。

Bobby　　（才正經地）走開一下也好！我明白這段時間你也是開不
　　　　　了口唱歌的了！

Danny　　Marco 説 —— 他想不用葉琳，要炒了她，不過這樣也好，
　　　　　我都不知道自己要多久才會回來！

Bobby　　你們的事，我無權過問。（深吸一氣）我們重新開始，
　　　　　蝴蝶吧，也重新開始！

Marco 與葉琳從裡面出來。

Marco　　（對 Danny）我先去做事了，甚麼都不要跟外面説，
　　　　　讓我説！走吧！

**Marco 走，Bobby 也識趣，沒發一言，祇看看葉琳，他陪 Marco 出去。
剩下 Danny 與葉琳，葉琳手上拿著 Marco 剛開給她的支票。**

葉琳　　　（對 Danny）太多錢了 Danny（指支票）！我做了不夠半個月，
　　　　　不用這麼多錢，這張支票 ——

Danny　　你收下吧，這樣我會好過點！

葉琳　　　（無奈）Thank you！我和 Marco 處理好，接下來的
　　　　　function 會全部取消，你的機票，旅行支票 passport
　　　　　後天就全齊了！—— 我明天開始不需要上班了！

Danny　　（無語）——

葉琳　　　（深吸一氣）你不用再見到我了！你還是這麼討厭我？

Danny　　——

葉琳　　　我真的這麼討厭嗎？

Danny　　我不是討厭你！是我的問題！是我，我不近人情 ——
　　　　　（苦笑）是我不近人情而已！

葉琳	相信我，我真的沒有想過 Bobby 會喜歡我！你也教會我一件事情！（Danny 反應）一個男生對一個女生好，絕對不會祇是想和她做普通朋友這麼簡單！我會記住。
Danny	我也過分了，我知道的，（苦笑）Bobby 也說得對，他說——（不再說了）
葉琳	他說甚麼呀？
Danny	（望葉琳）Bobby 說我這樣對你，是因為你讓我想起晶晶！

葉琳反應微微後退，看著惘然的 Danny。

Danny	我想——我想是！剛開始我沒注意你，根本不知道有你存在，後來，Bobby 說，說喜歡你，然後——我再仔細看你——你的氣質，你一舉一動——甚至你的聲音——
葉琳	——！
Danny	很像！你看著我的時候，我竟然會想起晶晶！我恨她！恨她不等我，恨她變心！我每晚都在想這個問題——（不能說下去了）
葉琳	你現在知道了真相，不是更傷心，更難受嗎？！
Danny	（痛楚）她為甚麼要甚麼做？為甚麼她要瞞著我？為甚麼？我不明白！
葉琳	你真是很愛晶晶——
Danny	我是不可以，不可以不可以不可以沒有她——

Danny 頹然，痛苦極了，但仍然無淚。

葉琳	可能她了解你，比你了解她更加深！
Danny	——
葉琳	她變心你恨她，你要爭氣不可以讓她瞧不起你！你的原動力來自你對她的「恨」，但如果你知道她死了，你會怎麼樣？
Danny	——？！
葉琳	（良久）不就像現在這樣嗎！那歌壇上就不會出現一個 Danny 了！

Danny 呆住，怔住，望著葉琳，葉琳依舊冷靜。

葉琳　　　（望 Danny）她更加愛你！我想她 —— 我想她是不希望
　　　　　你意志消沉！

葉琳轉身，緩緩走到音樂台，用手觸摸著琴鍵。
她閉上雙目，開始彈出音韻。
Danny 一聽，登時反應強烈，站起，看著閉上雙目的葉琳。
〈我和秋天有個約會〉的樂章迴蕩著。
Danny 走近。

Danny　　你究竟是誰？

葉琳張開眼睛，似笑非笑地望著 Danny。

Danny　　〈我和秋天有個約會〉！〈我和秋天有個約會〉我從來沒有
　　　　　公開過，你為甚麼會彈？
葉琳　　　可惜這曲你衹作了一半！作為你的歌迷，我很希望你
　　　　　能夠把它完成！努力，加油呀！
Danny　　（仍然驚訝）你怎麼可能有這份曲譜呢？你究竟是誰？
葉琳　　　（即接）我是你助手，到這一刻還是！直到明天之前我會
　　　　　盡責做好本分。你說過 —— 做助手最最要緊的是
　　　　　話不能多，要守秘密嘛！
Danny　　——
葉琳　　　Sorry！答不了你！

〈我和秋天有個約會〉由琴聲演變成音樂，徐徐展開，擴大。
全台黑燈。

第二幕
第二場

加拿大滿地可（Montreal）晶晶養父 Uncle Lee 的家。

客廳一角。

座地的玻璃門窗，屋內是雅潔的白色傢具。

門窗前擺放了白色沙發座椅和茶几，茶几上放著一套別致名貴的法國式茶具。

另一邊有一個白色的書櫃，擺放了一些書籍和家庭相簿。

窗外風景美麗，看見紅紅的楓樹，令人心曠神怡。

Danny 與 Uncle Lee 對坐著，Uncle Lee 微笑，仍在不停打量 Danny，他滿頭銀髮架了副學者眼鏡，持重慈祥，加添親切。

他示意 Danny 喝一口紅茶，Danny 捧起杯子，淺嚐茶味。

Uncle Lee 好喝嗎？我喜歡加點楓樹糖漿，味道和港式奶茶不同吧！？

Danny 很好喝很香！

Uncle Lee （微笑）終於見到你！我這個女兒真夠眼光！你很——與眾不同呢，喝茶！喝茶！

Danny 我現在才有機會和 uncle 你見面！我好抱歉，覺得很遺憾！

Danny 笑著說，仍帶淡淡幽幽的眼神。

Uncle Lee 嗯，人生就是學習怎樣去面對「遺憾」的！（幽默地）Living in the here and now! 我真的把你當成我女婿了，Would you mind？

Danny （認真）Not at all! 以後我會經常來看你的！我會的！

Uncle Lee 好呀！來嘛！Montreal 很好住的，四季分明，冬天冷一些，不過勝在陽光充足，就像在歐洲一樣！

Danny 我想晶晶會喜歡這裡，她喜歡靜。

Uncle Lee　在溫哥華那時候,晶晶想過來 McGill 讀大學的,後來
　　　　　還是挑了 N.Y.U.,(笑)說是怕自己的法文不行!

Danny　　那時我讀 Juilliard School,很幸運能和她相遇。

Uncle Lee　這不就是緣分嗎!

兩人投契開懷說起往事,氣氛絕不沉重。

Danny　　對!原來我們都先後住過同一個難民營!後來我爹哋
　　　　　的結拜兄弟,就是我師傅,找到了我!

Uncle Lee　我就收養了晶晶,我記得第一眼看見晶晶,我太太就說,
　　　　　是她了!那時候她才五歲,很可愛!很 cute!

Uncle Lee 微笑回憶著。

Uncle Lee　(站起)哎!拿些照片你看!

他走過書櫃那邊,捧出幾本相簿過來。
Danny 如獲至寶地愛不釋手翻著看著。

Uncle Lee　(指著相片)你看,笑得多甜,這雙眼睛!多機靈!

Danny 邊看邊點著頭,看看 Uncle Lee,又看看相片裡的全家福。

Uncle Lee　很會撒嬌,又會哄人!有了她,一切都不同了,家裡又有
　　　　　了生氣,她又乖又聽話、又懂事,我太太不再為自己的病
　　　　　而自怨自艾,多活了很多年。

Danny　　在 New York 的時候,晶晶總說媽媽死了後,怕你寂寞。
　　　　　她說您最喜歡的就是旅遊。

Uncle Lee　對呀!(拿起另一相簿)晶晶一放假,我們一家人就到處
　　　　　去,她不像一般的小女生那樣玩 Barbie、看卡通、去
　　　　　Disneyland。她喜歡大自然!

Danny　　我知道她去過 Yellowstone,去過大峽谷,去過阿拉斯加、
　　　　　Arctic,還有 Nome 呀、Kotzebue 這些小鎮!

	（淺笑，指著其中一張）呀，我想這裡是 Kotzebue 吧，這裡有 Eskimos 的，她說很擔心那些 Eskimos 一天一天萎縮，面臨絕種呢。
Uncle Lee	我這個女兒真的特別有愛心。
Danny	她整天跟我說，她好幸福！
Uncle Lee	她是我的心肝寶貝，我從來不會讓她覺得欠缺。她怕我寂寞，怎麼會呢！
Danny	——
Uncle Lee	（開始動容）她給我留下很多快樂溫馨的回憶！足夠陪著我過完這一生了。
Danny	Uncle！
Uncle Lee	回憶 —— 是痛苦，是甜蜜，看你怎麼樣去選擇回憶罷了！上天要我沒有了妻子，現在又帶走了我的女兒！一定有原因的！考驗我有多愛她們吧！（苦笑）我的回憶永遠是最開心、最美麗的片段，不離不棄！明白這個道理嗎，Danny？
Danny	（茫然點頭）現在明白了！我乾媽也是這樣，她整天做夢，每次都夢到和我媽咪一起的那段開心日子。
Uncle Lee	晶晶說你乾媽是姚小蝶是嗎？還在？
Danny	對呀！她也沒有很老。
Uncle Lee	告訴她，我移民之前，也是她的歌迷，很喜歡聽她唱歌。
Danny	是嗎？我代表她謝謝你！

Danny 再翻另一本相簿。

Uncle Lee	（指著）在溫哥華讀書的時候。

Danny 看著。
Uncle 視線轉移到窗前，他望著窗外遠遠的紅葉。

Uncle Lee	秋天來了！晶晶最喜歡看雙色楓葉，一見到滿山紅色黃色橙色，就好開心！（看外面）看！多漂亮！—— 有人覺得秋天代表幽怨哀愁，我反而覺得秋天好溫馨，好詩意，我喜歡看見楓葉變色，喜歡秋天！

Uncle Lee 發覺 Danny 沒有回應，才轉頭看他。

祇見 Danny 看著相片，動也不動，怔著，微張開口。

Uncle Lee 靠近看那些相。

Uncle Lee　（指相片）和 high school 那些同學去 field trip，哈，
　　　　　這是甚麼地方呢？好像在 Kitimat——

Danny　　　（指著其中一人）她——

Uncle Lee　哦琳琳？琳琳是晶晶最好的同學！

Danny　　　—— 眼睛——

Uncle Lee　琳琳是盲的！晶晶很關心她，幫她補習陪她到處去，
　　　　　真是親得像兩姊妹一樣。晶晶臨死前還為琳琳做了件
　　　　　好事。

Danny　　　——？

Uncle Lee　她把她的眼角膜移植給琳琳，讓她可以看見東西，手術
　　　　　成功了！

Danny 凝住。

Uncle Lee　這是晶晶的遺願！我當然同意了，晶晶說以後我見到
　　　　　琳琳，就如同見到她一樣（想一想）琳琳好像——去了
　　　　　香港呢！（問 Danny）她有沒有去找你呀！？

Danny 驚愕得不能動彈。

音樂開始。

窗外的風景變了幾張相片的畫面，一張一張投影出來。

先是一群女生的笑臉，晶晶旁邊是一個戴著墨鏡的盲女，兩人親切地
笑著。

再一張是晶晶和盲女琳琳的合照，情如姊妹擁在一起。

再近一點，觀眾已看清楚，這盲女便是葉琳，那時的葉琳，梳了兩條長
長的辮子，十分天真活潑。

全台黑燈。

第二幕

第三場 A

郊外，樹影婆娑的一角，一片草色。

葉琳與失明青年四人，還有一個男社工，坐在草地上，談天說地，
感受著清風輕拂，鳥語花香。

葉琳帶著墨鏡，回復她真我的形象，不刻意打扮的她，另有一種秀美。

失明青年叫志昌、展明、燕娟、玉萍。

[註：特邀香港盲人輔導會失明人士助演。]

眾人有說有笑，可即興編出一些對白，十分自然。

社工	怎麼樣，又說表演給琳琳姐姐看？準備好了嗎？
志昌	(叫其他人) 起來，站起來，燕娟，你說呀！
燕娟	琳琳姐姐，你要回加拿大，我們又沒甚麼送給你，就表演詠春拳你看吧！
葉琳	好呀，謝謝你們呀！你們每個星期六上課就是練詠春拳啊？
社工	打套「小念頭」來看。
展明	怎麼，小看我們呀！「尋橋」、「標指」都難不倒我們！
社工	這麼厲害！好好好，先站好先站好，面對十二點，距離兩個身位。

四人擾攘一番。

葉琳	啊玉萍你轉向你的九點方向 —— 對了，志昌退後三步。

社工　　　可以開始了,先擺個二字鉗羊馬!要威風點的啊!

展明　　　一二三嘿!

四人　　　嘿!椿手!沖拳!哈……

四人打了一套詠春,跟著分兩組對打,十分認真投入,看得葉琳與社工鼓掌叫好。

葉琳　　　好精彩呀,謝謝你們送一份這麼好的禮物給我呀!
　　　　　來吧!喝水呀!

社工與葉琳從籃子取出飲料給各人。

燕娟　　　葉琳姐姐為甚麼要回加拿大嘛!香港不好嗎?

志昌　　　我們捨不得你呀!

葉琳　　　我也捨不得你們,不過,我要回去 ——(不再説下去了)

展明　　　回去和男朋友結婚?

玉萍　　　啊展明,你怎麼問得這麼沒有技巧呀!琳琳姐姐怎麼
　　　　　回答嘛!(卻追問)是不是真的要結婚啊?

眾人　　　哈哈哈哈!

葉琳　　　沒有呀!哪裡有男朋友嘛,沒有沒有!

就在這時,Danny 已在遠處出現。

志昌　　　你選擇朋友要他有甚麼條件呀?

葉琳　　　甚麼?

燕娟　　　就是説,你希望你的朋友有些甚麼樣的特質呀?

社工　　　他們剛剛在小組討論研究過這個問題 ——

燕娟　　　呀,我帶了問卷來,等一會 ——

燕娟掏出一張凸字問卷。

志昌	讓我問讓我問。（接過凸紙）這裡有交朋友要求他有的特質，你要挑其中三項你覺得最重要的。
燕娟	挑三項你最想他擁有的。
志昌	哪你聽清楚啊！
葉琳	放心吧，我記憶力很好的，哪幾項呀 ——

這時葉琳已看見 Danny。

葉琳	——
Danny	——
志昌	（撫著凸字）（讀）博學多才，有義氣，志趣相投，負責任，勇敢，誠實，守秘密，尊重我 —— 總共八項，你挑你認為最重要的三項！
葉琳	（喃喃地）負責任……博學多才……
玉萍	你覺得哪樣最重要嘛？
葉琳	我 —— 不會挑！
燕娟	沒有理由不會挑的。
葉琳	那你們認為哪項最重要？
四人	誠實！
社工	對呀！他們每個都挑誠實是最重要的！

葉琳望著 Danny。

葉琳	誠實 —— 有時候會因為某一種原因，未必做得到！（深深吸氣）守秘密吧，我挑守秘密，接著 —— 勇敢，還有 ——（望著 Danny）尊重我吧！
四人	挑這麼冷門的，真想不到！

社工已覺察葉琳望著 Danny，兩人之間有點不尋常。

燕娟　　　(問) 是不是有人來了呀？

葉琳　　　(才醒覺，尷尬地) 是，我朋友 —— 來了！

志昌　　　男朋友？

玉萍　　　帥不帥啊？

社工　　　來來，我們回營地去啦，回歸大隊，不要妨礙琳琳姐姐
　　　　　和朋友聊天。

眾青年仍七嘴八舌，最後由社工帶領而去。

第二幕
第三場 B

失明青年們和社工已離去。

兩人相對，默然無話，葉琳已除下墨鏡。

Danny 望著葉琳，內疚、慚愧、無助，百般滋味，難以平復。

葉琳望著 Danny，失神，無奈，不知從何説起。

兩人迎風呆立，各自惘然。

良久。

葉琳	你現在，知道我是誰了！
Danny	（點頭）晶晶常常提起有個失明的好同學，我又怎會知道那個就是你！
葉琳	（苦笑）原來「誠實」和「承諾」真的很難共存！——「秘密」終於也守不下去！
Danny	（痛苦地）對不起！
葉琳	你沒有對不起我呀！
Danny	葉琳——
葉琳	晶晶會很開心，很安慰！你終於在樂壇有成就了！這是她的心願！
Danny	不重要的！一點都不重要的！我寧願拋開所有東西，祇要能夠重新在一起，就覺得很幸福！
葉琳	——！
Danny	我以為她變了心，我發誓不再愛上任何人，愛一個人真是很辛苦，很累！很——，不知道怎麼形容！

葉琳	你們經常為些小事不開心,整天鬥氣對嗎?
Danny	——?
葉琳	(笑) 我們沒有秘密的,她當我是她妹妹,幫我補習, 照顧我,教我彈琴,有時候又說起你。她說你呀, 埋怨和她見面的時間愈來愈少呢!
Danny	我妒忌嘛!是的!我知道是我不對但是又不能控制自己, 我好怕她會被別個男生搶走!我動不動就發脾氣, 要她反過來遷就我!陪我!我好自私!對的我自私!
葉琳	——!
Danny	(懊悔地) 我掛電話!那次是我最後一次和她通話!
葉琳	知不知道為甚麼她說來不了?
Danny	——?
葉琳	是因為我呀!我急性肺炎,要住醫院,她要陪我呀! 我勸了她很久,叫她不用擔心,她才肯妥協,想說事先 不通知你給你一個驚喜!誰知道 —— 去機場的時候, 就發生意外 —— 撞車!傷得好重!
Danny	——!
葉琳	(良久) 那張 wedding 卡,是她托我叫人做,叫我寄給你!
Danny	(惘然) 裡面還寫著 —— 她想爸爸以後生活安樂點,決定 嫁個有錢人,新郎是銀行董事!我信了!我居然信了呀! 我太蠢了!我用了三年時間去恨一個最愛自己的人!
葉琳	而我就用三年時間重新適應這個世界!我天生弱視, 十歲之後完全失明,靠摸凸字,聽聲音,走路靠手杖。 那個手術成功,但是我一團糟,不知道看字看路牌 不知道判斷距離!人家不再幫忙,因為我是正常人, 好cold呀!睜開眼睛的世界太複雜太難應付了!從前的 樂觀自信,全都沒了!我竟然想自殺!
Danny	——
葉琳	我想死呀!但是一想起晶晶,我就怎樣都要支持下去, 不可以辜負她讓她失望!(欲哭無淚) 我真是想大哭 一場,但是我不可以那麼做!那樣會損害晶晶的 眼角膜,我不能哭的!
Danny	葉琳!

葉琳	晶晶臨死之前叫我來找你，又怕你知道真相會自責， 不振作！我用盡辦法接近你，我想為晶晶做點事呀！ （深吸一氣）我 —— 也喜歡了你！
Danny	——
葉琳	可惜，你對我一點好感都沒有 ——
Danny	（急説）不是不是，我不知道 ——
葉琳	（摸著雙眼）你不知道是晶晶嘛！你對我好無情你知道嗎？ 整天説看著我看著我！你不知道看著你的是晶晶嘛！

凄然的葉琳令 Danny 更難受。

Danny	你不要這樣吧！求求你，留在我身邊讓我贖罪吧！ 可以嗎？ Please？！
葉琳	你是求晶晶還是求我呀？
Danny	——
葉琳	我們兩個都很愛晶晶，但是我不想做晶晶的替身呀！ 我無論怎樣都不是晶晶 ——
Danny	葉琳 ——
葉琳	（截他）對呀我是葉琳呀！我祇不過有晶晶的一雙眼睛， 愛一個人不能夠祇是愛她的眼睛的！Danny！

相對凄然。
葉琳緩緩再戴上墨鏡。

葉琳	我從來沒有見過晶晶的樣子，我祇是會用我的手， 摸她的臉，她就會笑！
Danny	——
葉琳	我摸著她的臉，覺得好開心，好幸運，她是我這一生， 唯一的知己！

葉琳走上前，Danny 已按捺不住情緒。

葉琳　　　可以讓我摸摸你的臉嗎？Danny!

葉琳伸手過去，探索。
Danny 抓住她的手，引導她觸他雙頰。
葉琳摸著摸著，從他的額、他的眼、他的鼻、他的唇。
Danny 已忍不住掉下淚。
音樂開始。
當葉琳觸摸到 Danny 的眼淚時。

葉琳　　　(輕聲) 嗯 —— 不要哭!「無淚之子」怎麼可以哭呢!嗯?!

Danny 哭得更傷心。

葉琳　　　我們兩個都不可以哭!晶晶不想看見我們這樣的!
Danny　　(哭出聲來)——

此情此景，最斷人腸。

第二幕

第三場 C

Danny 頹頹呆坐草坡上，臉上的淚痕仍未乾。

葉琳已離去了，祇有風聲，蟲聲和樹影伴著淒淒的他，看著暮色迷離，已近黃昏。

Danny 感覺身後有股溫暖的風輕撫著他，像媽媽雙手撫著兒子的感覺。

鳳萍出現在遠處，她緩緩地走到 Danny 這邊來。

鳳萍　　（邊哼著〈不了情〉）唔 —— 唔 ——

輕輕地哼著，微風吹著她的秀髮，依舊是相片中那個藍衣少女。

Danny　　（惘然）媽媽？

鳳萍　　（哼著）唔 —— 唔 ——！

Danny　　媽媽！是不是你呀？

Danny 始終凝望著前面，而鳳萍卻在他身後，繼而走近，輕撫著兒子。

Danny　　（望前）媽媽！我有很多話想跟你說！我一直都以為我
　　　　　天生註定被人遺棄！我錯了，錯得離譜！小時候我
　　　　　羨慕人家有父母，自己卻是個孤兒！那時我不懂得想，
　　　　　我父母才是最偉大！你們保護我抱著我伏在我身上面，
　　　　　寧願讓炸彈炸死都要保住我的命！

鳳萍輕撫著 Danny 的頭髮，母愛洋溢。

Danny　　師傅家豪千辛萬苦找到我，養大我，供我讀書，乾媽小蝶
　　　　　把我當成親兒子一樣！我還是這麼悲觀，覺得好孤獨，
　　　　　為甚麼？媽媽！是不是我的性格很差，有缺陷？

鳳萍　　　——！

Danny　　媽媽！我對你一點記憶都沒有，那時我才三歲！對你的印象
　　　　　就是那幅照片！乾媽說你很癡情，對爸爸很癡心！我是不是
　　　　　很像你呀！

鳳萍　　　（在背後點頭，笑了）——

Danny　　晶晶原來死了三年！她死了三年了！為甚麼三年來我從來沒
　　　　　有夢見過她？一次都沒有呀！她不想見我？媽媽！她是不是
　　　　　不原諒我，所以不想見我！

鳳萍在背後，望著兒子，憐愛地搖著頭。

Danny　　原來夢境，真是人的潛意識！晶晶從來沒有活在我的潛意
　　　　　識裡，她從來都沒有離開過我呀！她一直都陪著我，實實
　　　　　在在的在我身邊，好像你一樣，一直在我 —— 身邊！

Danny 熱淚盈眶，索性伏在鳳萍懷裡，像個孩子被母親呵護著。

Danny　　媽媽！我現在才知道！我沒有遺憾！一點都不孤獨，我好
　　　　　幸福，我是最幸福的！

〈不了情〉的音樂徐徐響起。

Danny 閉上眼睛，感覺著母親替他撥著吹亂的頭髮，摸著腮邊的淚痕。

全台黑燈。

第二幕
第四場

蝴蝶吧內一片熱鬧。

技師在歌台上調位置，調燈位。

員工在布置空間，掛著一個閃閃華麗的牌子，上面寫著 「慈善星輝」。

有兩個娛樂記者已在場內，咬著口香糖的的年輕女記者，像有點不耐煩，一個男攝記無聊地東拍西拍。

Bobby 急急奔出來，喘喘地。

Bobby	（對記者）不好意思不好意思來了來了！真是不好意思——

祇見 Wonder 花三成員匆匆進來，令人眼前一亮，三人中性透視打扮，同一潮爆髮型，化了妝，貼上長長睫毛，驟眼看分不出誰是誰。

三人	Sorry！Sorry 塞車太厲害……
Bobby	（介紹）爆炸組合 Wonder 花！（介紹）《北週刊》、《潮尚雜誌》，（派名片）謝謝謝謝幫幫忙幫幫忙！
記者甲	先等等，今晚 Danny 是不是真的會出現，解釋為甚麼突然退出樂壇？
Bobby	不是退出，祇是暫別吧！
記者乙	為甚麼他要這麼做呢？
Bobby	你們到時候親自問他啦，來來來（推 Wonder 花上前）聊天聊天！

Bobby 走開忙著其它事情。

娛記一貫瞧不起小歌星的態度。

記者甲　　（拿著筆與簿）自動報料吧！

Wonder 花對望一眼，怔一怔。

Tommy　　Hi，我叫 Tommy，她是 Toby，（介紹）Rick！

Tommy 變了姿態，説話也 cissy 了。

Tommy　　我們三個！品味很像的，所以就很合得來囉！有空就
　　　　　練舞囉！現在在排練 break 呀 flash dance 呀 ——

記者根本沒有聽在耳裡，覺得 Tommy 很悶。

Toby 打個眼色，Rick 上前。

Rick　　　（更糟）我們希望呢！打入十大金曲，唱紅館！我喜歡
　　　　　Boy George！Michael Jackson 呀 ——

兩個娛記已不耐煩。

記者乙　　（對甲）哇你這塊手錶好正點呀！在哪買的？

記者甲　　有型吧！是絕版貨 ——

電光火石之際，Toby 瞪 Tommy 和 Rick 一眼，力挽狂瀾上前。

Toby　　　（對記者）我的狗生了三隻貓呀！

記者甲／　（怔一怔）——？

乙／

攝記

攝記	甚麼？！
Toby	對呀！我一起來，看到我的狗睡在那裡，旁邊呀，三隻貓崽剛剛出生，眼睛還沒開很可愛的喵啊喵啊的！

Toby 的傻大姐式天真與平時判若兩人。

記者甲	你有沒有拍下來呀！
Toby	我震驚呀！我尖叫呀！

竟引起記者妹妹莫大興奮。

記者乙	該報警嘛！上頭條了！
Toby	差點就報警了！好討厭啊原來是隔壁那隻貓被甩了！來我家裡生崽！生完不理就走了！
攝記	讓你的狗來當娘呀？！哇甚麼狗呀這麼有情有義！義犬喔！

眾人打開話題，手舞足蹈氣氛超融洽。

記者甲	我的鳥更厲害呀！
Toby	怎麼樣嘛？甚麼鳥呀？
記者甲	八哥呀！困在籠子裡的，哈，卻可以泡到別的公鳥飛來捕蟲餵牠呢！
眾	哈哈……哈……這麼淫蕩……
記者乙	我媽養了一條蛇——

另一邊，大雞陸與金露露陪著白浪進場。
白浪外面披著乾濕大衣，已 set 好頭髮，挽著一個舊式化妝箱，真有當年的風範。

Bobby	(一見) 歡迎歡迎白浪哥！白浪哥這邊這邊 ——
Lulu	(小聲對大雞) 看這個兒子多機靈，知道甚麼場合叫 "uncle"，甚麼場合叫「阿哥」！
大雞	像我嘛！
Lulu	去你的！
Bobby	(對 Lulu) 啊美女 (Lulu 即應) 辛苦你陪白浪哥進去化妝！

Lulu 見有攝記和娛記在場。

Lulu	有記者哦！(示意 Bobby)
Bobby	(期期艾艾) 嗯 —— 他們 ——
Lulu	(已主動過位) 各位各位，白浪哥來了，白浪哥他為善不甘後人，支持慈善星輝演唱會！
大雞	機會難得呀，來訪問一下訪問一下！

娛記打量白浪，不知他是何方神聖。

大雞	(介紹) 我們的歌迷王子 —— 白浪！
記者甲/乙	王子？！
Bobby	(打圓場) 對呀，六十年代樂壇歌迷王子呀！(對記者) 辛苦了麻煩了！
記者甲	(非常勉強) 自動報料吧！
白浪	(怔一怔) 你說甚麼？
記者甲	自動報料呀！

氣得白浪手心冰冷，唇也怒震著。

白浪	——
記者乙	(仍不知死活) 養甚麼寵物呀？
白浪	(盛怒) 養寵物？！

嚇得 Bobby 即拉住甲、乙過位。

Bobby 　　過去幫 Wonder 花拍點造型照呀，謝謝啊謝謝！
記者乙 　　（對 Bobby）哇這個老頭好囂張 ——
Wonder 花 （齊幫忙打破僵局）給我們照相吧！來啦 Five six seven
　　　　　哎（擺姿勢）！Five six seven 哎！（又轉一個姿勢）

Wonder 花與攝記娛記嘻嘻哈哈往後面拍照。

白浪　　　現在這些小妹是怎樣混飯吃的！自動報料？老頭？
　　　　　我紅的時候你們通通還沒投胎做人還衹是頭寵物吶！
大雞　　　別怪他們吧，大人有大量，小女生不懂事！
白浪　　　我是給世侄面子才來支持的！
Lulu　　　不就是！你真是沒話說唷白浪哥，這麼疼我們 Bobby。

就在這時，小蝶與家豪和一個資深女記者進來。
小蝶未換盛裝，態度從容，摟著女記者，十分老友。
女記者水姐的年紀不小了，笑容可掬，戴起鑲金老花眼鏡，雍容富態。
大雞、Lulu 如獲救星。

Lulu　　　小蝶來啦！
小蝶　　　（對 Lulu）看看誰來了？
Lulu　　　（喜）水姐！好久不見啦水姐！（趨前牽手）
水姐　　　Lulu！（一看）白浪哥！你好嗎！
白浪　　　阿水！你怎麼樣啦！娶了兒媳婦沒有呀！
水姐　　　都當奶奶了白浪哥！你沒有變嘛就是發福了一點點！
白浪　　　真會哄人！

Bobby 走過來。

大雞	Bobby Bobby 來！水姐呀！《星河日報》總編呀！我兒子呀！
Bobby	（遞上名片）水姐，多多指教多多指教！
水姐	Lulu 你兒子都這麼大咯，一表人才呀！
小蝶	水姐真是很有心的！她信不過她那些手下，親自過來為白浪哥做個專訪。
Bobby	（如獲至寶）好咧好咧！搞定！行啦！真是雨過天青了！
家豪	說甚麼你！
Bobby	沒甚麼！水姐，進去再慢慢聊呀！
白浪	幾十年的老朋友，還有甚麼沒聊過呀？專訪！
水姐	切！好多事可聊了！就祇是說說你的近況也行啊！咦，聽說你兩位老拍檔翩翩和飛飛都回來幫忙哦！
小蝶	她們還沒到呀？
白浪	翩翩要帶她孫女去打甚麼卡介苗，說是預防傳染病，飛飛還在髮型屋做頭髮，唉，都不知道我們三個是哪一個更麻煩，排舞永遠都是慢兩拍！
小蝶	（安慰他）就兩拍嘛！
白浪	一人兩拍加起來就六拍了！
Bobby	請請 —— 這邊請！這邊請！進去慢慢聊！
水姐	對啦，說說你的奮鬥史給現在的天王天后聽聽也不錯呀！
白浪	（邊走邊說）我這輩子就像坐過山車！大起大落！你是看見過的！倒霉也試過！
水姐	嘿！哪算是倒霉唷！
白浪	是倒霉！但我嘛，輸「運」不輸「人」的！……

大雞向小蝶豎一豎大拇指，Lulu 也向她打個眼色，一起進去了。
Bobby 又即回頭走到小蝶前。

Bobby	（做個飛吻）唔！乾媽！愛死你了！
小蝶	（失笑）幹甚麼呀，古靈精怪！
Bobby	帶了水姐來救我一命呀！

這邊 Wonder 花一見小蝶。

Wonder 花　（撲前）小蝶姐，小蝶姐！
小蝶　　　哇！三個很漂亮啊，很有型呢！
家豪　　　（指著 Toby，不能置信）你是 Toby？
小蝶　　　不就是 Toby 囉，大驚小怪！
記者甲　　小蝶姐，一起拍一張吧。
Wonder 花　好呀好呀，拍呀！

Wonder 花拉著小蝶拍照，家豪四周觀望，走上音樂台，檢視樂器。

Wonder 花　Five six seven 啊！
小蝶　　　啊？哦，這樣呀？（照樣擺姿勢）
Toby　　　再來一張。Five six seven（四人）哎！Yeah！
記者乙　　小蝶姐今晚唱不唱〈我和春天有個約會〉呀？
小蝶　　　唱！不唱下不了台的，被人家扔香蕉皮的！
眾人　　　哈哈哈……

小蝶一派隨和，人人受落，在旁的 Bobby 也非常佩服。

Bobby　　我們去 Lobby 拍照，不要妨礙小蝶姐。

眾人鬧哄哄地出去了，剩下小蝶、家豪和 Bobby。
強強急急地走進來。

Bobby　　（緊張問）怎麼樣怎麼樣？找到他嗎？
強強　　　（搖頭）他沒開手機，已經叫所有人分頭去找他了！
家豪　　　（擔心）哎你說他又搞甚麼呢？

家豪一聲不響，走往歌台那邊。

Bobby	（對強強）繼續找吧，找人去 band 房看看，繼續跟 Marco 聯絡吧！
小蝶	（咬咬唇）由他去！急也沒用！
Bobby／ 強強	——？
小蝶	他答應會來，始終會出現的！
強強	萬一……
小蝶	（即接）那我們還可以做些甚麼呢？如果他真要逃避，我會對這個兒子很失望！

Bobby 凝住一會。

Bobby	強強，跟我來，走！

小蝶其實也很擔心，她深吸一氣，暫且放鬆。
小蝶回身看家豪，祇見家豪拿著人家擺放的 saxophone，用力地擦著。

小蝶	你做甚麼呀你，你今晚要出來伴奏嗎？
家豪	不是呀！
小蝶	這 saxophone 又不是你的，你擦亮它幹嗎呀？瘋了！
家豪	我受不了它這麼髒。
小蝶	（啼笑皆非）唉！你真是！喂，喂，家豪，看！這裡真是好 —— 啊 —— 好有麗花皇宮 feel 呀，是不是呀？
家豪	大雞說這些 lighting 和音響都全換成新的電腦燈了！
小蝶	這麼大投資呀，現在科技愈來愈先進咯，（邊按按肩）哈你說人的身體如果是這樣那該多好！
家豪	——？
小蝶	可以與時並進，身體機能愈老愈好，嗯！

家豪怔一怔，放下了 saxophone，走下台，到小蝶身旁，望著小蝶。

小蝶	——？甚麼呀，我説錯甚麼了？
家豪	你真的這麼想要一個 baby？
小蝶	你説甚麼呀？
家豪	你一直都很想給我生個孩子！（深情）你以為我很想有個孩子！
小蝶	——？
家豪	記不記得那天你發的夢呀？
小蝶	——？
家豪	你説鳳萍和蓮西要給你一個 baby！
小蝶	啊—— 唉—— 我做夢——
家豪	對！夢是潛意識嘛！Danny 説的！平日想得多了就會出現在夢境裡的！
小蝶	（氣笑）有病，好，好我想要一個 baby 我還生得出來嗎？你還生得出來嗎？
家豪	行！
小蝶	死要面子！
家豪	肯定行！
小蝶	（更肯定）我肯定不行！啊我幾歲了！生孩子？（稍停頓）曾經吧，很久以前，我是有想過—— 但是也很久了！
家豪	Danny 不就是我們的兒子嗎！我們都已經把自己當成是他老爸老媽了！對不對？（上前貼著小蝶，柔情地）説到身體機能，怎麼你覺得我不夠「與時並進」嗎？
小蝶	——？
家豪	（挑逗地）唔？
小蝶	沈家豪！沈家豪你愈老愈骯髒了！（捶他）髒老頭！
家豪	哎—— 哎！
小蝶	（捶他）生孩子是吧！Baby 是吧！潛意識？
家豪	喂喂，痛啊！
小蝶	你甚麼時候和 Danny 説潛意識的啊？
家豪	你和 Lulu 就可以説心事，我和兒子就不能説啊！

小蝶　　　Danny 還説了些甚麼給你聽？快點説，説呀！

家豪　　　他説——

小蝶　　　——？

家豪　　　（才正經地）他説他離開的這段日子，叫我要好好照顧你，不想你擔心！

小蝶　　　（感動）——

家豪　　　他説他已經想通了，他現在知道怎麼去珍惜，知道怎麼去愛！他説，他已經明白，甚麼才是愛！

小蝶忍不住，緊緊捉著家豪，泛出喜淚。

小蝶　　　Danny 不會讓我們失望的！這個孩子，今晚一定會出場的！是嗎？

家豪　　　（望著小蝶）——

全台燈暗。

第二幕
第五場

音樂台已推得很前，樂隊在台前吹奏。

台前掛著七彩霓虹和迂迴變幻的電腦燈。

「慈善星輝」牌子降低了，劇院觀眾席變了蝴蝶吧的嘉賓席，所有歌星都在台前演出。

繽紛絢麗的投影。

強勁節奏熱舞，四個舞蹈員已在跳著，〈鑽石〉的引子已響起。

Bobby　　（站在台邊，高吭）各位嘉賓 ── 請用熱烈掌聲，歡迎
　　　　　我們的「歌迷王子」── 白浪！

白浪出場，先聲奪人的一套閃亮服裝，果有當前雄姿，寶刀未老。

白浪　　　（唱）鑽石鑽石亮晶晶　好像天上摘下的星
　　　　　　　　天上的星兒摘不著　不如鑽石值黃金

　　　　　　　　我愛鑽石亮晶晶　我愛鑽石亮光光
　　　　　　　　我愛鑽石冷如冰　我愛鑽石硬如鋼
　　　　　　　　（A 段）

白浪十分投入，突然，前面那個舞蹈員跳錯舞步，竟差點撞倒白浪。

手上道具鑽石也跌到地上。

簡直歷史重演，氣得白浪半死。

白浪瞪一瞪舞蹈員。

白浪　　　（唱）鑽石鑽石亮光光　好似彩虹一模樣

　　　　　彩虹衹在剎那間　不如鑽石長光芒

　　　　　鑽石鑽石我愛你

　　　　　鑽石鑽石我愛你

　　　　　我愛鑽石光芒長

　　　　　（重覆A段）

一曲既罷，台上掌聲雷動。

白浪　　　（對台下）多謝！多謝大家，白浪好久沒有和大家見面了，
　　　　　我呢——

不等白浪，音樂台即響起引子，是〈熱情的沙漠〉。

白浪　　　我這次——

Wonder 花已走出來擺了一個 pose。

Bobby　　（邊示意白浪進場）各位！隆重介紹型爆組合 Wonder 花！

Wonder 花　Five six seven 哎——（轉 pose）One two three four
　　　　　five six seven 哎！
　　　　　（唱）（跳）我的熱情哎　好像一把火
　　　　　　　　　燃燒著整個沙漠
　　　　　　　　　太陽見了我哎　也會躲著我
　　　　　　　　　它也會怕我這把愛情的火
　　　　　　　　　沙漠有了我哎　永遠不寂寞
　　　　　　　　　開滿了青春的花朵
　　　　　　　　　我在高聲唱哎　你在輕聲和
　　　　　　　　　陶醉在沙漠裡的小愛河
　　　　　　　　　（A段）

Wonder 花施盡渾身解數，務求一夜成名。

Wonder 花　（唱）你給我小雨點　滋潤我心窩
　　　　　　　　我給你小微風　吹開你花朵

愛情裡小花朵　屬於你和我
我們倆的愛情就像熱情的沙漠
沙漠有了我　永遠不寂寞
開滿了青春的花朵
我在高聲唱　你在輕聲和
陶醉在沙漠裡的小愛河
（重覆A段）

Wonder 花　謝謝！Thank you!

一曲既罷 Wonder 花即離場。
樂隊先停三秒，再起音樂，是〈我和春天有個約會〉的引子、台燈變調，
換上另一種色調感覺。
電腦燈打出蝴蝶飛翔。
小蝶徐徐走出台中。

V.O.　　　（Bobby 聲音）各位嘉賓，歡迎我們永恆的歌后 ——
　　　　　姚小蝶！

小蝶悉心打扮，令人眼前一亮，她戴起 Danny 送給她的那條珍珠項鍊，
晶瑩耀眼。

小蝶　　　（唱）夜闌人靜處響起了　一闋幽幽的 saxophone
　　　　　　　　牽起了　愁懷於心深處
　　　　　　　　夜闌人靜處　當聽到這一闋幽幽的 saxophone
　　　　　　　　想起你　茫然於漆黑夜半

　　　　　　　　在這晚星月迷蒙　盼再看到你臉容
　　　　　　　　在這晚思念無窮　心中感覺似沒法操縱
　　　　　　　　想終有日我面對你　交低我內裡情濃
　　　　　　　　春風哪日會為你跟我重逢吹送
　　　　　　　　夜闌人靜處　當天際星與月漸漸流動
　　　　　　　　感觸　有如潮水般洶湧
　　　　　　　　若是情未凍　請跟我哼這幽幽的 saxophone
　　　　　　　　於今晚　柔柔的想我入夢中

音樂過序時，小蝶感覺背後吹 saxophone 的手法很熟稔，回頭一看。

小蝶　　　（怔住，驚喜）——

原來吹奏 saxophone 的不是別人，是換上了家豪。
兩人十分溫馨地交換眼神。
這時。
祇見 Bobby 急急走到幕側。
小蝶緊張地望著 Bobby，Bobby 做了一個 OK 的手勢。
小蝶如釋重負，安心了，喜形於色。
然後，小蝶再面向觀眾。

小蝶　　　（對觀眾）人是要經歷好多風浪才可以成長的！受萬千
　　　　　歌迷愛戴的 Danny，將要暫別歌壇重新面對自己！
　　　　　考驗自己！有請我們的青春偶像 —— Danny！

Danny 出來，觀眾歡呼尖叫。

Danny　　（接唱）在這晚星月迷濛　盼再看到你臉容
　　　　　　　　　在這晚思念無窮　心中感覺似沒法操縱
　　　　　　　　　想終有日我面對你　交低我內裡情濃
　　　　　　　　　春風哪日會為你跟我重逢吹送

Danny 擁著小蝶一起合唱。
兩人合唱。

小蝶／　　（唱）夜闌人靜處　當天際星與月漸漸流動
Danny　　　　　感觸　有如潮水般洶湧
　　　　　　　　若是情未凍　請跟我哼這幽幽的 saxophone
　　　　　　　　它可以柔柔將真愛為你送
　　　　　　　　若是情未凍　始終相信我倆與春天有個約會
　　　　　　　　I have a date with spring

〈我和春天有個約會〉一曲唱畢，掌聲雷動。
Danny 吻小蝶臉頰，溫馨洋溢。
小蝶離場，Danny 面對觀眾，這時一座鋼琴已推了出來。

Danny　　很多謝姚小蝶小姐！我也很想做一隻美麗的蝴蝶，
　　　　　但是我知道要飛起來是不容易的！（觀眾笑聲）所以我
　　　　　決定休息一段時間，學習怎麼樣飛得更高！我希望我
　　　　　重返樂壇的時候，已經脫胎換骨，再不是從前的我！
　　　　　你們會支持我嗎？

觀眾　　　（掌聲加笑聲）Danny I love you！我們支持你，
　　　　　我們等你……

Danny　　Thank you！謝謝大家，謝謝你們！（稍停）以下這首歌，
　　　　　三年前我已經作了一半，一直等到三年後的今天，
　　　　　我才有機會將它完成。

Danny 已走到鋼琴前。

Danny　　我想將這首歌，獻給所有愛護我的長輩，我的歌迷，
　　　　　我好兄弟 Bobby，還有琳琳 —— 還有在天國的爸爸媽媽，
　　　　　還有晶晶。（停頓了很久）我希望我媽媽鳳萍和晶晶
　　　　　能夠在天國遇上！我想告訴晶晶，這首歌我終於完成了
　　　　　——〈我和秋天有個約會〉！謝謝。

觀眾反應。
Danny 深吸一口氣，回一回神，開始彈出，沉醉在琴鍵之中。

Danny　　（唱）Come to me　Be in my dreams
　　　　　　　　掛念你在這些年
　　　　　　　　難離難棄　愉快片段
　　　　　　　　淚眼的戲言　為你失眠

　　　　　　　　挽著手　共看天遠
　　　　　　　　靠著我讓晚風撲面
　　　　　　　　遍地裡紅葉舞　繽紛旋轉
　　　　　　　　像瞬間愛常變

　　　　　　我竟猜怨
　　　　　　仍是你話兩心不變

　　　　　　情濃濃秋天　濃濃情溫暖
　　　　　　兩對望互愛纏　怎料人如孤燕
　　　　　　重回來這秋天　人茫茫再不相見
　　　　　　這約會沒法完　空望滿山紅樹秋楓仍在怨

全場感動。

追燈下，一張張感動的臉孔：小蝶與家豪、Lulu 與大雞、Bobby 與白浪、Wonder 花，還有其他人。

另一邊，鳳萍望著兒子，還有蓮西。

Danny　　　（唱）Come to me　Be in my dreams
　　　　　　　　你何以夢也躲避
　　　　　　　　難尋難寄　換上唏噓
　　　　　　　　未了的誓言　逝去的水
　　　　　　　　再沒有活潑詩句
　　　　　　　　聽著雨任痛苦散聚
　　　　　　　　每夜我憑著這一曲默許
　　　　　　　　直到星也零碎
　　　　　　　　人在歌裡
　　　　　　　　「祈」待有夢兩家惜取

　　　　　　　　情濃濃秋天　濃濃情相對
　　　　　　　　愛與恨未了緣　依舊迷濛淒美
　　　　　　　　重回來這秋天　長留回憶歌聲裡
　　　　　　　　這約會願有期　春又到秋無限相思猶在醉

在遠處，隱隱見滿山紅葉，葉琳戴著墨鏡，倚著慈愛的 Uncle Lee，像遙遙祝福彈唱著的 Danny。

蝴蝶吧情意綿綿，〈我和秋天有個約會〉繞樑迴蕩，迴響……

全劇完

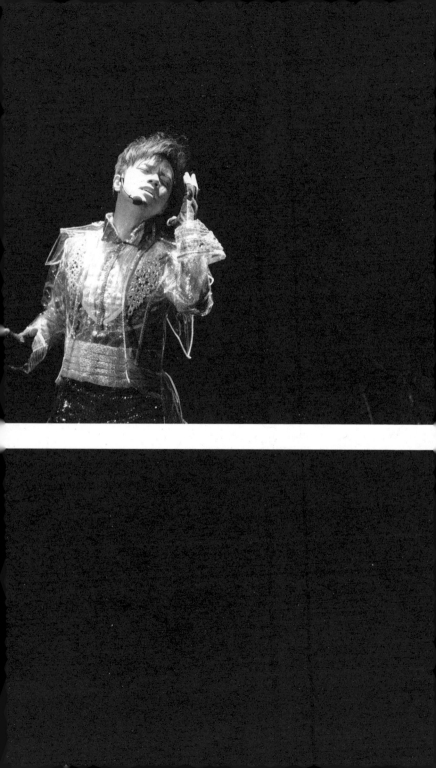

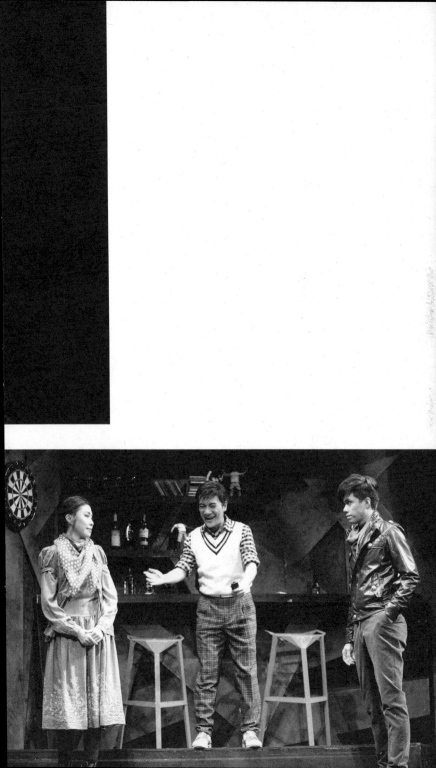

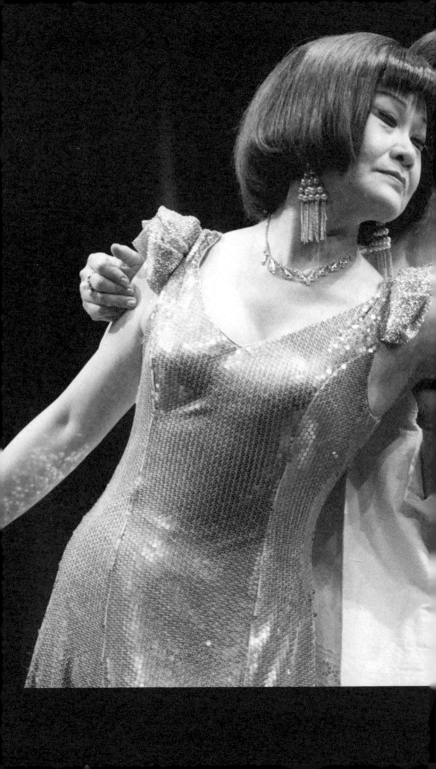

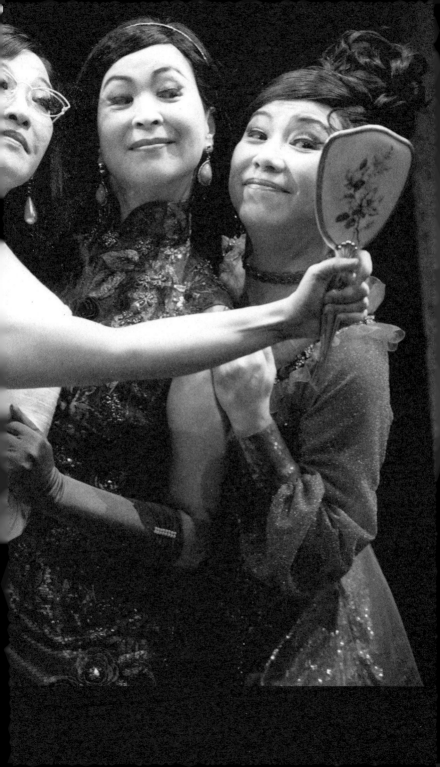

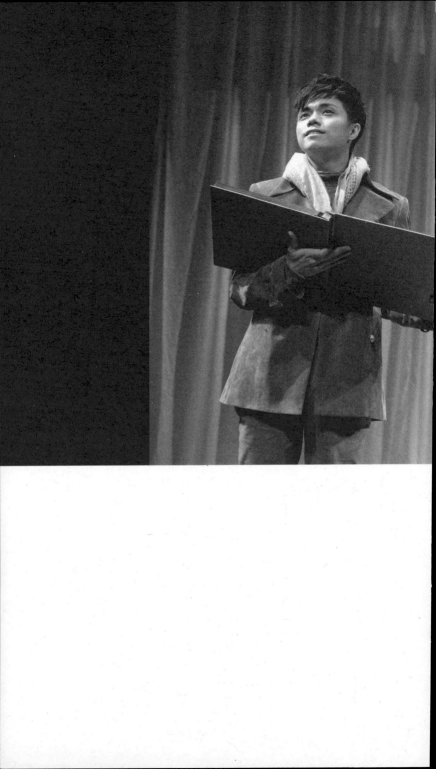

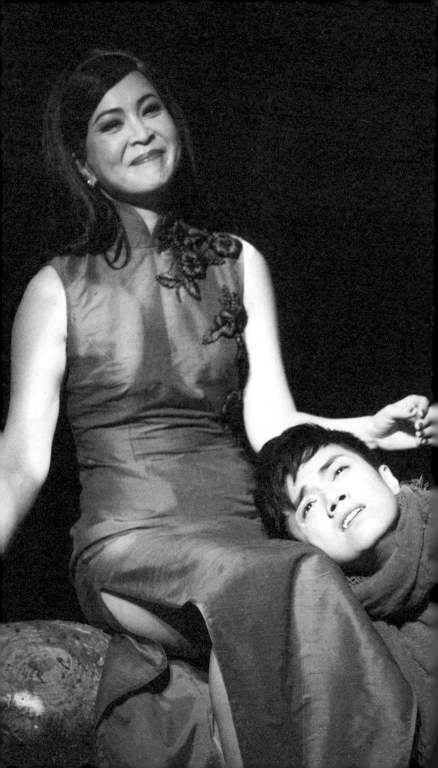

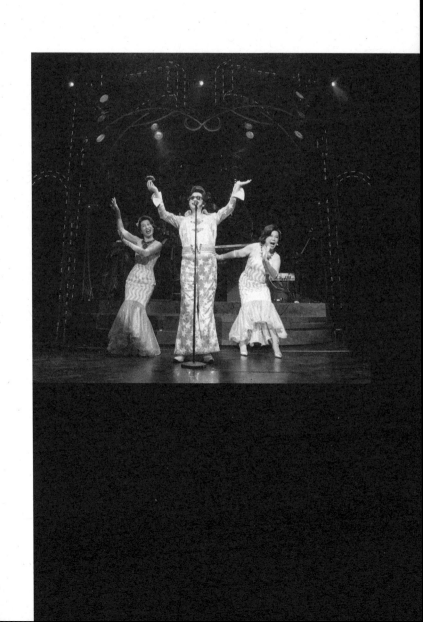

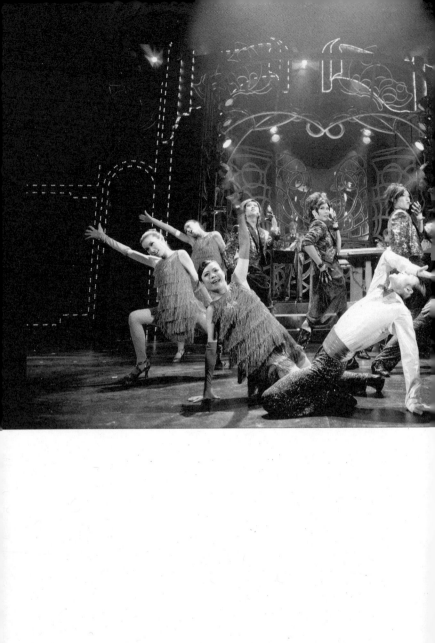

南商理財呈獻《我和秋天有個約會》

演出地點：香港演藝學院歌劇院
演出日期：28.7-19.8.2012

角色表

張敬軒 ^	飾	Danny
劉雅麗 ^	飾	姚小蝶
羅冠蘭 ^	飾	金露露
蘇玉華 ^	飾	鳳萍
馮蔚衡	飾	蓮西
劉守正	飾	Bobby
張紫琪	飾	葉琳
潘燦良 +	飾	沈家豪
陳敢權	飾	Uncle Lee
陳煦莉	飾	Toby
凌文龍	飾	Tommy
歐陽駿	飾	Rick
高翰文	飾	大雞陸
周志輝	飾	白浪
曉華 #	飾	翩翩
雷思蘭	飾	四姐 / 飛飛
申偉強	飾	Marco
王維	飾	Steven / 記者
黃慧慈	飾	Michelle / 燕娟 / 記者
邱廷輝	飾	志昌 / 攝記
彭杏英	飾	水姐
陳嬌	飾	強強 / 社工
郭靜雯	飾	小琴 / 玉萍 / 娛記
孫力民	飾	技師
李健偉 #	飾	舞蹈員 / 賓客 / 技師 / 展明
陳郁憲 #	飾	舞蹈員 / 蝴蝶吧職員 / 賓客

馮志坤[#]　飾　舞蹈員 / 賓客 / 技師 / 娛記
馮兆珊[#]　飾　舞蹈員 / 賓客 / 侍應 / 記者
何康汶[#]　飾　舞蹈員 / 賓客 / 侍應
何翠彤[#]　飾　舞蹈員 / 賓客 / 侍應 / 記者
温浩傑[#]　飾　樂隊領班及鍵盤手
盧昕[#]　飾　吉他手
伍傑志[#]　飾　低音吉他手
張嘉豪[#]　飾　鼓手

^特邀演員　+聯席演員　#客席演員

製作人員表

編劇	杜國威
導演	司徒慧焯
作曲	張敬軒、鍾志榮
填詞	杜國威、鍾志榮
音樂總監及樂隊領班	温浩傑
佈景設計	陳志權*
服裝設計	梁華生、莫君傑
《春天》四美原服裝概念	陳俊豪
燈光設計	張國永*
音響設計	袁卓華
編舞	陳嘉儀
色士風指導	伍傑志
詠春指導	葉榮煌
助理導演	申偉強
導演助理	郭靜雯
助理佈景設計	陳寶欣
助理燈光設計	吳家慧*
助理音響設計（音響系統）	任浩光
助理音響設計（電腦編程）	婁進明
監製	梁子麒

執行監製	彭婉怡
助理監製及票務	郭穎姿
市務推廣	黃詩韻、鍾家耀、陳嘉玲
技術監督	林菁
舞台監督	顏尊歷
執行舞台監督	陳國達
助理舞台監督	陳曦靈、彭善紋
道具製作	黃敏蕊
服裝主任	甄紫薇
助理服裝主任	高碧瑩
化妝及髮飾主任	何明松
總電機師	朱峰
影音技師	祁景賢
錄像製作	李銳徽
佈景製作	魯氏美術製作有限公司
燈光工程	多媒體設計管理有限公司
演出攝影	Cheung Chi Wai、Cheung Wai Lok

*蒙香港演藝學院允准參與製作

《我和秋天有個約會》

演出地點：台北新舞臺（台北「香港週 2012」開幕節目——
　　　　　香港話劇團、表演工作坊聯合主辦）

演出日期：23-25.11.2012

角色表

張敬軒^	飾	Danny
劉雅麗^	飾	姚小蝶
羅冠蘭^	飾	金露露
蘇玉華^	飾	鳳萍
馮蔚衡	飾	蓮西
劉守正	飾	Bobby
張紫琪	飾	葉琳
潘燦良+	飾	沈家豪
陳敢權	飾	Uncle Lee
陳煦莉	飾	Toby
凌文龍	飾	Tommy
歐陽駿	飾	Rick
高翰文	飾	大雞陸
周志輝	飾	白浪
曉華#	飾	翩翩
雷思蘭	飾	四姐 / 飛飛
申偉強	飾	Marco
王維	飾	Steven / 記者
黃慧慈	飾	Michelle / 燕娟 / 記者
邱廷輝	飾	志昌 / 攝記
彭杏英	飾	水姐
陳嬌	飾	強強 / 社工
郭靜雯	飾	小琴 / 玉萍 / 娛記
孫力民	飾	技師
李健偉#	飾	舞蹈員 / 賓客 / 技師 / 展明

陳郁憲 # 飾　舞蹈員 / 蝴蝶吧職員 / 賓客
馮志坤 # 飾　舞蹈員 / 賓客 / 技師 / 娛記
馮兆珊 # 飾　舞蹈員 / 賓客 / 侍應 / 記者
何康汶 # 飾　舞蹈員 / 賓客 / 侍應
何翠彤 # 飾　舞蹈員 / 賓客 / 侍應 / 記者
溫浩傑 # 飾　樂隊領班及鍵盤手
盧昕 # 飾　吉他手
伍傑志 # 飾　低音吉他手
張嘉豪 # 飾　鼓手

^ 特邀演員　＋ 聯席演員　# 客席演員

製作人員表

編劇	杜國威
導演	司徒慧焯*
作曲	張敬軒、鍾志榮
填詞	杜國威、鍾志榮
音樂總監及樂隊領班	溫浩傑
佈景設計	陳志權*
服裝設計	梁華生、莫君傑
《春天》四美原服裝概念	陳俊豪
燈光設計	張國永*
執行燈光設計	鄧煒培
音響設計	袁卓華*
編舞	陳嘉儀
張敬軒指定化妝設計	Hetty Kwong
張敬軒指定髮型設計	Aaron Kwok @ Hair Culture
色士風指導	伍傑志
詠春指導	葉榮煌
助理導演	申偉強
導演助理	郭靜雯
助理佈景設計	陳寶欣

助理燈光設計	盧冠棋
監製	梁子麒
執行監製	彭婉怡
助理監製及字幕操	郭穎姿
市務推廣	黃詩韻、鍾家耀、陳嘉玲
技術監督	林菁
舞台監督	顏尊歷
執行舞台監督	陳國達
助理舞台監督	陳曦靈、彭善紋
道具製作	黃敏蕊
服裝主任	甄紫薇
助理服裝主任	高碧瑩
化妝及髮飾主任	何明松
總電機師	朱峰
總音響混音工程師	祁景賢
音響混音工程師	李善思
錄像製作	李銳徽
佈景製作	魯氏美術製作有限公司
燈光工程	光感數位燈光有限公司
演出攝影	Cheung Chi Wai、Cheung Wai Lok

* 蒙香港演藝學院允准參與製作

《我和秋天有個約會》引用歌曲版權告示

香港話劇團

背景

- 香港話劇團是香港歷史最悠久及規模最大的專業劇團。1977 年創團，2001 年公司化，受香港特別行政區政府資助，由理事會領導及監察運作，聘有藝術總監、助理藝術總監、駐團導演、演員、戲劇教育、舞台技術及行政人員等八十多位全職專才。

- 四十五年來，劇團積極發展，製作劇目超過四百個，為本地劇壇創造不少經典劇場作品。

使命

- 製作和發展優質、具創意兼多元化的中外古今經典劇目及本地原創戲劇作品。

- 提升觀眾的戲劇鑑賞力，豐富市民文化生活，及發揮旗艦劇團的領導地位。

業務

- 平衡劇季 —— 選演本地原創劇，翻譯、改編外國及內地經典或現代戲劇作品。匯集劇團內外的編、導、演與舞美人才，創造主流劇場藝術精品。

- 黑盒劇場 —— 以靈活的運作手法，探索、發展和製研新素材及表演模式，拓展戲劇藝術的新領域。

- 戲劇教育 —— 開設課程及工作坊，把戲劇融入生活，利用劇藝多元空間為成人及學童提供戲劇教育及技能培訓。也透過學生專場及社區巡迴演出，加強觀眾對劇藝的認知。

- 對外交流 —— 加強國際及內地交流，進行外訪演出，向外推廣本土戲劇文化，並發展雙向合作，拓展境外市場。

- 戲劇文學 —— 透過劇本創作、讀戲劇場、研討會、戲劇評論及戲劇文學叢書出版等平台，記錄、保存及深化戲劇藝術研究。

香港話劇團戲劇文學研究刊物

香港話劇團戲劇文學研究刊物 第一卷
《戲言集》
作者 / 主編：涂小蝶

香港話劇團戲劇文學研究刊物 第二卷
《劇評集》
主編：涂小蝶

香港話劇團戲劇文學研究刊物 第三卷
《從此華夏不夜天 —— 曹禺探知會論文集》
主編：涂小蝶

香港話劇團戲劇文學研究刊物 第四卷
《還魂香・梨花夢的舞台藝術》
作者：《還魂香・梨花夢》創作團隊　　主編：涂小蝶

香港話劇團戲劇文學研究刊物 第五卷
《編劇集》
作者：香港話劇團創作團隊　　主編：涂小蝶

香港話劇團戲劇文學研究刊物 第六卷
《捕月魔君・卡里古拉的舞台藝術》
作者：《捕月魔君・卡里古拉》創作團隊　　主編：潘詩韻

香港話劇團戲劇文學研究刊物 第七卷
《遍地芳菲的舞台藝術》
作者：《遍地芳菲》創作團隊　　主編：鍾燕詩

香港話劇團戲劇文學研究刊物 第八卷
《魔鬼契約的舞台藝術》
作者：《魔鬼契約》創作團隊　　主編：涂小蝶

香港話劇團戲劇文學研究刊物 第九卷
《黑盒劇場節劇本集 10-11 —— 彌留之際、全城熱爆搞大佢、
拼命去死的童話、*OA "LONE"*》
作者：陳敢權、潘璧雲、黃慧慈、邱廷輝　　主編：潘璧雲

香港話劇團戲劇文學研究刊物 第十卷
《一年皇帝夢的舞台藝術》
作者：《一年皇帝夢》創作團隊　　主編：潘璧雲

香港話劇團戲劇文學研究刊物 第十一卷
《香港話劇團 35 周年戲劇研討會「戲劇創作與本土文化」
討論實錄及論文集》
主編：潘璧雲

香港話劇團戲劇文學研究刊物 第十二卷
《戲・道 —— 香港話劇團談表演》
作者：香港話劇團　　編寫統籌：潘璧雲

香港話劇團戲劇文學研究刊物 第十三卷
《新劇發展計劃劇本集 2010-2012 ——
最後晚餐、盛勢、半天吊的流浪貓、危樓》
作者：鄭國偉、意珩、陳煒雄、張飛帆　　主編：潘璧雲

香港話劇團戲劇文學研究刊物 第十四卷
《通識教育劇場劇本集 —— 困獸、吾想死》
作者：陳敢權、邱萬城、周昭倫、龐士傑、張飛帆、冼振東、潘君彥
主編：張其能

香港話劇團戲劇文學研究刊物 第十五卷
《都是龍袍惹的禍》劇本
作者：潘惠森　　主編：潘璧雲

香港話劇團戲劇文學研究刊物 第十六卷
《教授》劇本
作者：莊梅岩　　主編：潘璧雲

香港話劇團戲劇文學研究刊物 第十七卷
《戲遊文間 —— 香港話劇團「劇場與文學」研討會文集》
主編：陳國慧【國際演藝評論家協會（香港分會）】

香港話劇團戲劇文學研究刊物 第十八卷
《敢情 —— 陳敢權劇本集：雷雨謊情、有飯自然香、一頁飛鴻》
作者：陳敢權　　主編：張其能

香港話劇團戲劇文學研究刊物 第十九卷
《戲有益 —— 戲劇融入學前教育教案集》
撰文及教案編滙：周昭倫、譚瑞強　　主編：張潔盈

香港話劇團戲劇文學研究刊物 第二十卷
《最後作孽》劇本
作者：鄭國偉　　主編：張其能

香港話劇團戲劇文學研究刊物 第二十一卷
《40 對談 —— 香港話劇團發展印記 1977-2017》
作者：陳健彬　　主編：潘璧雲

香港話劇團戲劇文學研究刊物 第二十二卷
《親愛的，胡雪巖》劇本
作者：潘惠森　　主編：張其能

香港話劇團戲劇文學研究刊物 第二十三卷
《香港話劇團黑盒劇場原創劇本集 (一) —— 灼眼的白晨、好人不義、原則》
作者：甄拔濤、鄭迪琪、郭永康　　主編：潘璧雲

香港話劇團戲劇文學研究刊物 第二十四卷
《敢情 —— 陳敢權劇本集：雷雨謊情、有飯自然香、一頁飛鴻》(再版)
作者：陳敢權　　主編：張其能

香港話劇團戲劇文學研究刊物 第二十五卷
《香港話劇團杜國威劇本選集 ——
長髮幽靈、我愛阿愛、我和秋天有個約會》
作者：杜國威　　主編：潘璧雲

香港話劇團戲劇文學研究刊物 第二十六卷
《原則》
作者：郭永康　　主編：潘璧雲

香港話劇團戲劇文學研究刊物 第二十七卷
《曖昧日子 —— 鄭國偉劇本集》
作者：鄭國偉　　主編：吳俊鞍

香港話劇團
HONG KONG REPERTORY THEATRE
since 1977

香港話劇團杜國威劇本選集 ——
《長髮幽靈》、《我愛阿愛》、
《我和秋天有個約會》

編劇
杜國威

出版
香港話劇團有限公司

主編
潘璧雲

副編輯
張其能、吳俊鞍

《我和秋天有個約會》及《我愛阿愛》
書面語翻譯及校訂
黃慧惠、趙嘉文

封面原圖
〈金谷秋〉—— 杜國威

攝影
《長髮幽靈》
陳錦龍

《我愛阿愛》
Keith @ Hiro Graphics

《我和秋天有個約會》
Cheung Chi Wai / Cheung Wai Lok

封面設計及排版
Amazing Angle Design Consultants Ltd.

印刷
Suncolor Printing Co., Ltd.

發行
聯合新零售（香港）有限公司
地址：香港新界荃灣德士古道 220-248 號
　　　荃灣工業中心 16 樓
電話：2150 2100
傳真：2407 3062

版次
2020 年 2 月初版
2022 年 7 月初版二刷

國際書號
978-962-7323-31-0

售價
港幣 180 元

香港皇后大道中 345 號上環市政大廈 4 樓
電話：852 3103 5930
傳真：852 2541 8473
網頁：www.hkrep.com

香港話劇團由香港特別行政區政府資助